U0007690

那些電影教我的事

那些改變跟改變不了的、活著跟夢想著的，相愛的、付出的犧牲……那些在日常中天天上演的電影教我的事。

序

從二○一二年起，我們在 Facebook 上分享《那些電影教我的事》，開始在社群平台上為人所知。同時也感受到一個有趣的現象，那就是——我們在許多人眼中是個「奇怪的存在」，因為我們既非典型影評、也並非習慣在鏡頭前曝光的網紅；所以逢人總是自我介紹：我們只是對愛看電影的小夫妻，叫我們水尢水某就好……

六年過去了，熱愛電影的我們從原先的圖文分享，開始嘗試製作 YouTube 影音，用不同的形式去分享更多電影教給我們的事。我們也創建了 LINE @官方帳號，期許將心得分享給更多的朋友。同時也走出自己的舒適圈，前往未知的城市去走訪電影場景，也走到第一線去採訪那些我們仰慕已久的電影專業人士等等……隨著創作形式越來越多元，我們也樂於接受一些外界給予的新頭銜：部落客、作家、YouTuber、甚至斜槓創業者等等，在瞬息萬變又百家爭鳴的社群時代裡，個性慢思又沉靜的我們確實很辛苦。但一路上我們卻也很幸運，在遇到許多挑戰時（不管是個人或是工作），除了總有貴人相助，當然了，也總是有一部電影、一個角色、或是一段對話，給了我們靈感，甚至，給予我們繼續下去的動力。

而在這幾年中，藉由說數百場演講與上千封讀者來信，我們在別人身上也看到了自己：

所有人都一樣，都在追求愛與幸福，卻也在生命中無可避免地得要面臨失去、恐懼、以及那些改變與改變不了的痛苦。但同樣地，這些在日常裡令我們困惑、煩憂的大小事，卻也是在許多電影裡不斷上演的故事，故事主角就像是我們一樣，要經歷了許多事，才找到了自己。

所以，在本書中我們精選了在過去幫助我們許多的一二○部電影，用文字來重新解析那些電影怎麼教會我們「思考」、「找到幸福與愛」、「面對失去、改變、犧牲與恐懼」。把我們投射到那些角色身上，或許也能學習怎麼平衡「他人眼中與真實的自己」，進而把握那些「活著與夢想著」的真意。為了帶進更多元的觀點，我們也另外推薦了水某十大歐洲欠推好片，與水无十大日韓欠推電影，宥於篇幅限制，有太多遺珠之憾，但這一二○部精選電影與心得，濃縮了我們在這六年間的所體驗與見證過的人生故事，送給跟我們一樣，需要找些靈感與方向的讀者們。

或許，姑且把這本書當作是一本陪著你生活的工具小書，在心痛時、遲疑時、執著時甚至放空時，隨手拿起來翻翻，把這一二○部電影與心得當作在人生旅途中所需要的「錦囊妙計」一般來解惑吧！（看吧，我們又老派了！）

目錄

那些電影教我「思考」的十件事

水尢、水某：你人生現在的精彩，要感謝一路累積的色彩。

那些電影教我「活得幸福」的十件事

水尢、水某：很多時候你在找幸福，其實幸福也正好在找你。

有時候幸福就是，替你盡力去做那些我能做得到的事。《小偷家族》

想要幸福，就給自己勇氣，去做想愛的事，去成為想要成為的自己。《親愛的初戀》

如果你努力是為了自己的肯定，就不用糾結於別人的否定。《姐就是美》

學著愛自己的一切，哪怕是你犯過的錯。會犯錯，代表你正在學習、還會成長。《淑女鳥》

真正愛你的，是當你不可愛的時候，仍然愛著你的人。《天才的禮物》

有時謊言只是一種保護，不知道真相或許也是一種幸福。《她不知道那些鳥的名字》

大部份的人都不會陪自己走一輩子，但只要相處時真心，那都是珍貴的相遇。《我想吃掉你的胰臟》

很多人不快樂，因為總執著於自己沒有的；很多人很幸福，因為珍惜著自己擁有的。《為妳說的謊》

所謂幸福，是能自由選擇；所謂灑脫，是能適度放手。《瘋狂亞洲富豪》

只有真正愛你的人才不需要一直證明自己有多愛你。《每天回家老婆都在裝死》

那些電影教我「相愛」的十件事

水尢、水某：相愛不是依賴，是一起面對挑戰。

兩個人若頻率相同，往往就能心意相通。《喜歡你》

在愛情裡請堅持做自己，這樣被愛上的才是真正的你。《客製化女神》

最初教會你愛情的，往往都不是最後和你在一起的。《後來的我們》

只有放開最初離你而去的，才能擁抱最後留在身邊的。《白晝的流星》

每段感情都註定會遇到挑戰，但你可以選擇和誰一起共度難關。《52赫茲我愛你》

認識你我用了一下子，愛上你我用了一陣子，忘記你我卻用了一輩子。《心動》

最遙遠的距離，是當一個人看著對方，另一個人卻看著遠方。《藍色是最溫暖的顏色》

一味地要求對方變好叫做壓力；察覺與肯定他的改變，才叫做關心。《志明與春嬌》

一個人不管再怎麼假裝，還是會透露出一些深藏在心裡的真實感受。《夢鹿情迷》

生命中最難忘的，就是當全世界都忽略你時，一直關注你的人。《麻雀變公主》

那些電影教我「失去，卻得到更多」的十件事

水尢、水某⋯失去的，或許不曾屬於你；回來的，其實從沒離開過。

在這個冷漠的世界裡，有人能替你包紮傷口，是一種難得的幸福。《羅根》

我們總在最愛中找到勇氣，眼淚下慢慢茁壯，心碎後開始成長。《以你的名字呼喚我》

努力想要改變命運的人，是沒空抱怨命運的。《翻轉幸福》

不想因為失去一個人就失去一切，就不要讓那個人成為你的全世界。《犬之島》

人生沒有不能回頭的路，有時你只是忘了還可以轉身。《模犯生》

每個傷都會留下一道疤痕，每道疤都代表了一次教訓，每次教訓都讓你更加堅強。《絕鯊島》

已經失去的，不應該阻止你追求值得擁有的。《海邊的曼徹斯特》

那些電影教我「要設底線」的十一件事

水尢、水某…路或許不能改變，但你可以選擇不同的路

那些電影教我「改變了、改變不了」的十一件事

水尤、水某：好好把握當下吧，做一些讓未來的自己也會想要感謝你的事。

那些電影教我「做自己跟做別人眼中的你」的十件事

水尤、水某：不要花時間取悅不重要的人；有些人或許你現在很在意，幾年後卻會完全沒有交集。

那些電影教我「捍衛與犧牲」的十一件事

水尤、水某：善良不是施捨，而是基於尊重的一種付出。

有些人為了保護自己而傷害別人，有些人為了保護別人而犧牲自己。《決勝女王》

很多堅強的人都愛說話，因為他們總是笑著說：我很好。《美國狙擊手》

願意付出的人不一定擁有很多，但他們卻明白失去所有的痛。《捍衛聯盟》

只因為有些人需要你，不代表他們就懂得珍惜你。《母親！》

其實勇敢不需要天份，只要愛上一個人。《雨你再次相遇》

那些電影教我「定義恐懼」的十一件事

水尢、水某：看到你不相信的，叫做恐懼；相信你看不到的，叫做信念。

如果會被攻擊，不一定是你做錯了什麼，而是你做對了什麼。《噤界》

生命中有很多傷痛是無法一個人承擔的；所以我們才有家人，所以我們才有朋友。《老師你會不會回來》

一個人不肯拿下面具，或許是怕真正的自己，不是他人心目中的那個你。《怪物來敲門》

有些人放手是因為不得已，有些人是因為終於認清了自己。《夜行動物》

讓一個人自私的理由，卻往往也是讓他無私的原因。《屍速列車》

會出現影子，代表附近有光；所以若你感到恐懼，就能找到勇氣。《末日之戰》

有一種勇敢，就是全世界只有你知道自己在害怕。《間諜橋》

面對恐懼，才能不再害怕；放開悔恨，才能不再遺憾。《紅衣小女孩》

人只有在害怕時才知道自己有多脆弱，只有在脆弱時才發現自己有多堅強。《牠》

有時候偽裝不是為了欺騙，而是害怕被討厭。《神鬼交鋒》

試著看清楚身邊所有的人，有的能幫你找到自己，有的只會掏空你的靈魂。《異形：聖約》

那些電影教我「活著跟夢想著」的十一件事

水尢、水某：人的一生可以用他完成的夢想來總結，所以有些夢想值得用盡一生來完成。

當你關注著眼前的事時，別忘了身旁那些關注著你的人。《隱藏的大明星》

如果你懂得珍惜，你會發現你得到的越來越多；但若你一味追求，你將發現你失去的越來越快。《大娛樂家》

想要以後成為什麼樣的人，現在就努力留下什麼樣的回憶。《媽媽咪呀！回來了》

比追求夢想更美的，是和愛你的人一起分享這個夢。《可可夜總會》

不必一直忙著找人生的答案，因為當你找到時，問題大概已經變了。《解憂雜貨店》

不是每個人都可以完成夢想，但只要全力以赴，每個人都可以沒有遺憾。《飛躍奇蹟》

若不想讓你的聲音被這世界淹沒，就要更努力地讓自己被聽見。《衝出康普頓》

為夢想而承受的辛苦，都不算辛苦。《披薩的滋味》

人是否活著，不是看心還有沒有跳，而是看心有沒有在感受。《崩壞人生》

努力不是為了證明什麼，而是想成為更好的自己。《墊底辣妹》

對想要體驗人生的人來說，追求夢想就算會痛，卻永遠值得。《愛上火星男孩》

那些電影教我「思考」的十件事

水尢 水某

你人生現在的精彩，要感謝一路累積的色彩。

人生是一個圓，我們總在體悟與體驗中不斷地輪迴。

昊星入境

Life is a loop. We are constantly circling between understanding and experiencing.

—— Arrival, 2017

某一天地球上空突然出現了十二個不明飛行物體——「豆莢」（Shell），分佈在世界各地的不同國家。「豆莢」每隔十八個小時就會開啟，各國便派出了最頂尖科學家進入與外星人接觸，其中美國派出的是語言學家露易絲（Louise, Amy Adams 飾）以及科學家伊恩（Ian, Jeremy Renner 飾）。在任何一部外星人入侵地球的科幻片裡，人類總是對來訪的外星人充滿了敵意，像是⋯⋯他們是從哪裡來，來到地球做什麼，是不是有惡意等，人類往往先入為主地認為這些外星生物來者不善，加上無法了解外星人的語言，常常都成了率先發難的一方，然後故事便演變成人類大戰外星人的戲碼。

在電影裡，露易絲在她的著作裡曾寫道：「**在任何的紛爭裡，語言永遠是第一個被亮出來的武器**」（Language is the first weapon drawn in a conflict）。這句話真的很有意思，仔細想想，為何對話到最後會爭執起來？不都是因為想要對方聽見我們說，而對方說什麼我們根本不想聽、也不想聽懂，最後就當對方是個外星人無法溝通！事實上，如果「語言」可以是造成紛爭的武器，那麼也絕對是可以化解紛爭的答案，重要的不是把我們的「想法」一個勁兒地說給對方聽，重要的是，要找到彼此「想事情的方法」才能真正開通對話，真正有效溝通。

丹麥哲學家齊克果（Kierkegaard）說：「想要體驗人生，你得要往前看；想要理解人生，你卻得往回看。」在這部電影裡，生命並不是一條往前或往後的線，而是一個輪迴不息的圓，十二艘外星船，就像是時鐘上的十二小時，外星人說的語言，每一個字詞可以是一句話的開始，可以是一句話的結束，而語言學家露易絲越是理解到這一點，就越是看到「生命」的另一面。當「結束」只是「開始」，一件事是另一件事的果，果又是另一件事的因，所有的事情竟是如此息息相關，於是，最後她問了這樣的一個問題：「如果你能夠把你的人生從頭到尾看過一遍，你會想要改變任何事嗎？」想想，**生命中總有些時光，經歷時沒什麼特別，回憶時卻總是刻骨銘心的。**

不要嘲笑別人的疤；那只是你有幸無需經歷的傷。

奇蹟男孩

Never mock the scars of another; those
are merely sufferings you were lucky
enough to avoid.

—— Wonder, 2017

《奇蹟男孩》是一個總是戴著太空人頭盔的小男孩奧吉（Auggie, Jacob Tremblay 飾），他這樣說過：「如果你不喜歡你在的地方，那麼就幻想那個你想要去的地方。」這個想法很有意思，**就像人生中有些傷痛是不可避免的，但是要不要一直為它受苦，卻是我們可以選擇的**。奧吉有一張經歷了二十幾次修復手術的臉，他用頭盔隔絕了外界異樣的眼光，也將自己與外面的世界隔絕了。姊姊維亞（Via, Izabela Vidovic 飾）則說，奧吉就像是太陽，而其他人就像是太陽系的行星，總是圍繞著他而轉──為了保護奧吉，家人們在他面前總是隱藏不安的情緒與煩惱的事。

一直到奧吉十歲了，母親（Julia Roberts 飾）認為他遲早有一天得走出去面對人群，因此決定送他去學校上學，其他孩子看到奧吉布滿疤痕的臉自然感到害怕不敢靠近，甚至有些孩子還會嘲笑他、欺負他。然而，奧吉沒有因此就逃回家，雖然他會自卑自己殘缺的臉，也會為了他人的排擠而傷心不已，他還是努力展現一個積極自在、自己其實不輸給任何人的學習態度，並不時以巧妙的**幽默**回應其他人的挑釁，因此交到了兩個好朋友小夏（Summer, Millie Davis 飾）和傑克（Jack, Noah Jupe 飾）。

一夕之間長大了，可能就像這樣吧！當我們發現，這世上受傷的人不只我們一個。而

當我們懂得了付出關懷，自己也會得到安慰——只要我們換一個視角看看就會看見：我們看見奧吉的姐姐維亞，她雖然疼愛弟弟，卻也想要父母同等關愛的渴望；我們看見了傑克，在同儕壓力下，意外傷透好友奧吉的心的懊悔不已。所有人或許都像行星一樣，圍繞著奧吉這顆小太陽在轉，但所有人都有屬於自己的故事，在奧吉溫暖的照射下，每個人也都發出了耀眼的光芒。

我們常常會對自己說「堅強一點」，是因為除了自己沒有人能代替我們堅強；然而堅強一點並不是就不會痛了，學會去感受、理解、然後接受痛苦的人，才能真正做到堅強一點哪。

真摯的友情，不一定要同意，但一定會理解；不一定要忘記，但一定會原諒；不一定要聯絡，但一定會掛念。

七月與安生

True friendship means you understand even when you don't agree; it means you forgive even when you can't forget; it means the memories last even when the contact is lost.

—— SoulMate, 2016

「如果踩住一個人的影子，她就不會走遠了。」在這個故事裡，我們一直看到這一句話，也讓我們不禁思考——成長過程中最難的課題，應該就是「相處關係」了，不管是與自己、家人、同學、同事或情人，甚至靈魂伴侶，就像林七月（馬思純 飾）與李安生（周冬雨 飾）這一對感情非常好的朋友一樣。我們也看到了，真摯的友情，不一定要同意，但一定會理解；不一定要忘記，但一定會原諒；不一定要聯絡，但一定會掛念。即便後來她們走上了不同的人生路，對彼此的友情卻沒有一丁點改變，透過一張張明信片，寫下的是思念，也是在告訴對方——我一直都在。

然而，隨著時間過去，在與自己的對話中，兩個截然不同的人，卻變得越來越相像。

七月個性溫柔，為了過穩定的生活她什麼都可以忍，甚至連自己變了心的男友也不願就此分手，但這份壓抑卻讓她的心越來越疲憊，她漸漸地想學安生一樣放下一切。而安生看似叛逆，什麼東西只要久了就想要甩掉，可是漂流的日子長了，也感覺到累了，她反而想和七月一樣有個可以回去的家。她們是這麼的不同，但卻又這麼的相似；她們深愛著對方，卻也恨過對方。「我恨過妳，但我也只有妳。」後來懷孕的七月和安生重逢時這樣說……

我們常說好友或夫妻在一起久了，長相會越來越相似，甚至連個性、行為都是。而在兩人的互動關係中，我們也總會看到許多矛盾，但或許，這也是愛的本質之一啊。

釋懷不代表你原諒了那個錯誤，而是選擇不讓自己

繼續當個受害者。

意外

Moving on doesn't mean that the mistake
is forgiven; it means you choose to stop
being a victim.

—— Three Billboards Outside of Ebbing,
Missouri, 2018

在美國密蘇里州的艾比小鎮外，有三面荒廢多年的告示板，某天突然被人貼上了紅底黑字的三段文字：「瀕死遭到強暴」、「至今沒抓到嫌犯」、「威洛比警長，這是為什麼？」而出錢貼告示的，是不久之前，女兒在告示板前慘遭姦殺焚屍的母親蜜兒芮德（Mildred, Frances Louise McDormand 飾）；告示牌上被點名的威洛比（Willoughby, Woody Harrelson 飾）則是當地的警察局長。在地方有相當聲望的威洛比警長罹患了癌症，自知將不久於人世，為了不讓家人受苦，決定飲彈自盡，但是他不想讓外界以為，自己是因為蜜兒芮德女兒的案子未破而尋死，因此寫下了三封遺書，分別是寫給自己的妻子、負責本案的下屬狄克森（Dixon, Sam Rockwell 飾）以及受害家屬蜜兒芮德。

發生一件壞事時，大多數人的第一個反應就是責怪別人。因為別人做了某件事、或是沒替自己做什麼事，導致自己受到了傷害或損失，所以別人理所當然要負起責任。好比《意外》這部電影的幾位角色，不管是蜜兒芮德責怪警方辦案不力，還是威洛比的下屬狄克森責怪廣告商幫蜜兒芮德貼上告示，在在反映著自己的無能為力的一種逃避。蜜兒芮德內心深處覺得女兒的死自己也有責任，卻因為害怕面對這個事實，而將心力放在針對無法抓到兇手的警方。而狄克森也是因為看到敬愛的長官被告示牌羞辱，自己卻對案情一籌莫展，

惱怒之下只好毆打廣告商出氣。然而不管他們怎樣責怪別人，還是無法改變自己無能為力的事實，反而讓負面情緒不斷地惡性循環。事實上，很多時候我們沒發現自己的問題，多半是因為自己一味地在責怪別人。

然而，**有時只有悔恨才能讓自己明白，以前錯在哪裡，今後該往哪去。**在遺書中威洛比告訴狄克森，他其實很有潛力當個好警探，只要他試著放下仇恨跟偏見，試著用愛來面對這個世界。而對於蜜兒芮德，威洛比除了對自己無法抓到兇手說抱歉外，還匿名支付了告示牌一個月的費用。威洛比的遺言深深地感動了我們，也喚醒了迷失在仇恨中的狄克森和蜜兒芮德，他們的仇恨是如此真實地教人膽顫心驚，所以當他們願意改變時，我們似乎也跟著一起釋懷了！

人之所以喜歡批判，
是因為他們不需要花精神去了解真相。

超人特攻隊2

People like to judge because they don't
have to trouble themselves with finding
the truth.

—— The Incredibles 2, 2018

超能先生（Mr. Incredible）跟彈力女超人（Elastigirl）一家五口，齊心協力對抗了從地底出現的反派「採礦大師」（The Underminer），但是這次的行動並不成功，不僅沒抓到採礦大師，當局以及市民們還把過程中造成的破壞跟損失，全算在他們頭上，一家人也因此面臨了無家可歸的窘境。此時溫斯頓（Winston）和艾芙琳（Evelyn），兩個富豪兄妹出現了，並主動表示想幫助超級英雄們扭轉形象，還有辦法讓他們平反，擺脫「違法」的身分。

原來，兩兄妹小時候遭遇了歹徒入侵、奪走雙親性命的意外，溫斯頓認為，就因為超級英雄們被迫走入地下，才導致慘劇發生；但艾芙琳卻認為，是當時雙親太過依賴超級英雄，才會錯過保命的機會。然而，**比起依賴，兩方不是更應該互相扶持同時各自堅強嗎？**當人們表示自己沒有「義務」要被超級英雄拯救，並且以此來否認超級英雄存在的合法性與必要性時，極端的兩方立場陷入了雙輸的局面，但是他們似乎都看不清這事實？

我們在家庭中所扮演的角色也是一樣的。在故事中，即使身為超級英雄，彈力女超人在進入婚姻之後，就被困在負擔家務與撫育孩子的責任中，而超能先生也是，被迫扛起了

賺錢養家的角色。而他們一直要到，兩人的角色互換才開始理解——沒有誰真正依賴著誰，只有相互「信賴」才能真正有得「選擇」去做自己。

電影中也提醒我們：若我們愈來愈依賴螢幕，除了花上大把時間外，連想法跟行動都常常被左右、甚至被綁架，而擁有獨立思考的能力，對我們來說變得更為重要。所以，當我們看到故事中透過任何螢幕就可以催眠人，並讓人聽命的高科技罪犯螢幕魔人（Screenslaver），以及想透過直播的臨場感，幫超級英雄們洗白的溫斯頓和艾芙琳時，我們不得不驚訝，惡善對立的兩方，竟都想要使用同一種媒介去左右世人的想法。所以，活在大小螢幕世界中的我們，還能再百分百自信的說——「眼見為憑」嗎？

生命中越是重要的事，
越是容易在生活中被忽略。

—— —

We often neglect what's important
in life when we are busy living it.
—— A One and a Two, 2000

自作聰明的最愚蠢，假裝愚蠢的最聰明。

決勝 21 點

Wise people know when to act
foolish, foolish people always
pretend to be wise.

—— 21, 2008

真正虛偽的，
是那些總在你面前努力表現真誠的人。

逃出絕命鎮

True hypocrites are those who try
so hard to be true to your face.

—— Get Out, 2017

人常犯的一個錯誤，
就是在某個早該離開的地方停留太久。

　　不幹了！我開除了黑心公司

One common mistake that people make
is staying at a place where they
should have left long ago.
　　　　　—— To Each His Own, 2017

一句話是否傷人，
應該是由聽的人決定，而不是說的人。

你只欠我一個道歉

Whether some words are harmless or
not should be decided by the ones
listening, not by the ones talking.
—— The Insult, 2017

那些電影教我「活得幸福」的十件事

水尤 水某

很多時候你在找幸福，其實幸福也正好在找你。

有時候幸福就是，替你盡力去做那些我能做得到的事。

小偷家族

Sometimes happiness is simply doing everything that I can for you.

—— Shoplifters, 2018

日本導演是枝裕和用最溫柔地方式，犀利地探問著：到底什麼才是家人？如果只生不養，即便是親生的，又配當孩子的父母嗎？故事中的這一家人，在夏天的夜晚，就算看不到煙花，也要一起擠在屋簷下，看著只露出一小部分的煙火，藉由彼此的陪伴，他們只想著努力生存下來，找到屬於他們的小小幸福。其實這一家五口並不是真的家人，他們既不是夫妻、也不是祖孫、更不是父子，只是五個被原本人生拋棄的人，為了尋求慰藉而住在一起。

這個家庭的每個人都有著不為人知的過去。小偷家族的慈祥奶奶（樹木希林 飾）是一個寂寞的獨居老人以詐騙老人年金過日子，女兒亞紀（松岡茉優 飾）是一個逃家少女靠著援交賺取金錢；媽媽信代（安藤櫻 飾）曾是個風塵女子，當她看到被撿回來的鄰居小女孩百合（佐佐木美雪 飾）身上有著跟她過去被家暴時一樣的傷，便下定決心要保護百合，不讓小女孩再受到傷害。

這個家庭乍看之下雖然貧窮辛苦，卻讓我們有一種莫名的安心感，因為我們也看到，日子也許過得困苦無奈，只要彼此相互扶持、相互關懷，一家人不但可以撐過去，還能從

日常的嬉笑怒罵中感受到幸福！他們是貨真價實的冒牌家人，他們之間所傳遞的溫情卻如此地真實，對比「真實」人生的各種殘酷，組成這個家庭的「謊言」更加顯得教人留戀。

因為，**真相有時候之所以難以被接受，是因為謊言聽起來美好多了。**

想要幸福，就給自己勇氣；去愛想愛的人，
去做想做的事，去成為想要成為的自己。

親愛的初戀

True happiness requires courage; love who
you want to love, do what you want to do,
be the person who you want to be.

—— Love, Simon, 2018

賽門（Simon, Nick Robinson 飾）表面上是一個普通的高中生，但自十三歲那時候起，他就知道自己的同志傾向，卻一直將這件事，當作祕密埋藏在心裡，沒有跟任何人說。他有三個最好的朋友，分別是青梅竹馬的莉雅（Leah, Katherine Langford 飾），剛轉學過來的艾比（Abby, Alexandra Shipp 飾），以及死黨尼克（Nick, Jorge Lendeborg Jr. 飾）。

有一天莉雅告訴他，有一個化名小藍（Blue）的人，在學校的社群網頁上，向全校坦承自己是同性戀，賽門彷彿是受到了啟發一樣，也化名了傑克（Jacques）開始與小藍通信。

不管是誰，心中都一定有不敢告訴別人的祕密。賽門成功讓自己維持著一個「正常」的形象，因此安穩度過了大部分的高中生活。另外，故事中的莉雅偷偷暗戀著賽門，轉學生艾比心中也藏著不安，因為害怕身邊人不能理解，他們都不敢說出口。然而，一直背負祕密，總是會教人喘不過氣來。我們對於要取得他人的理解往往會心生膽怯，擔心不被接受，擔心被強力的反對。但賽門的故事卻讓我們明白了，**我們不是孤立無助的人，總是會有愛我們的人給我們勇氣和力量，幫助我們跨越過去。**

而在《親愛的初戀》裡，最讓我們感動的是當賽門的祕密終於被爸爸（Josh Duhamel

飾）知道時，賽門和爸爸的那一段對話。賽門的爸爸是個善良卻粗線條的人，平常會和賽門開一些無傷大雅的「男性」笑話，但他得知兒子是同志的第一時間，首先便自責自己的不知不覺，更為自己多年來一廂情願的父子相處方式，感到懊悔不已。當我們看到爸爸的反應，我們看到的不只是父親對兒子的疼愛，更看到真正的同理心最有愛的樣貌。

愛會讓一個人變勇敢，因為不管是改變自己，或是告訴對方，都需要很大的勇氣，這個故事肯定能喚醒每個人心目中那個——滿載著愛與勇敢的賽門。

如果你努力是為了自己的肯定，就不用糾結於別人的否定。

姐就是美

Work hard to meet your own standards, and you won't be bothered as much by others' criticisms.

—— I Feel Pretty, 2018

蕊內（Renee, Amy Schumer 飾）原本是一個自認外表一點都不出色的普通女孩，意外撞到頭醒來以後，卻變成了自信滿滿，認為每一件事都掌握在自己手中的活力女孩。自信心大爆發的她，生命中開始出現了許多好事，她隨即去應徵了一直以來夢寐以求的總機職位，還主動搭訕了萍水相逢的暖男伊森（Ethan, Rory Scovel 飾），搖身一變成了愛情、事業兩得意的「勝女」。

於是，我們看到了蕊內的自信教會了她把握住機會，也看到她在機會面前的全力以赴——因為，**自信帶給我們的不是成功，而是接受挑戰的力量**。蕊內從以前最崇拜的，就是公司創辦人的孫女艾芙芮（Avery, Michelle Williams 飾），在蕊內眼中的艾芙芮是美麗、工作能力很強的完美女性。然而私底下的艾芙芮，其實是一個很沒有自信的人，她反而非常羨慕蕊內的天不怕地不怕，更從她身上找到了一直以來就缺乏的勇氣。

然而，**自信的人不在乎別人相不相信，自大的人卻害怕其他的人都不相信**，而過度的自信就會變成自大！故事中深信自己變成大美女的蕊內，漸漸變得過度自信，不但害怕自己的姐妹們出糗，還開始對一些打扮樸素的人貼標籤，直到……她再一次撞傷頭。而一覺醒

來，她又變回了那個，對自己的外表超沒自信的普通女孩了！她因此受到極大的衝擊，自暴自棄得連原本順心的工作與愛情都放棄了……

這部電影有很多笑點，Amy Schumer 所飾演的蕊內賣力地自諷自嘲，讓我們這些對自己外表也沒多大信心的人很有同感。你是不是也曾經因為太在意外表而感到沮喪？而看到前後判若兩人的蕊內，讓我們不禁想問，「自信」究竟是什麼？我們又應該如何自信地看待自己？

在我們的眼中，往往只看到自己的缺點，總是低估自己；相反地，我們卻總是在別人身上找尋自己所沒有的優點，因此常常高估了別人。所以，建立自信心的第一步也許就是

——不要什麼事都依賴別人的附議，**我們自己就要有「先肯定自己」的勇氣！**試試看吧。

學著愛自己的一切，哪怕是你犯過的錯，

會犯錯，代表你正在學習，還會成長。

淑女鳥

Love everything about yourself, even your mistakes. Mistakes are a sign that you are learning and growing into something better.

—— Lady Bird, 2018

住在加州首府沙加緬度的高中女生克莉斯汀（Christine, Saoirse Ronan 飾）很不喜歡自己的一切，像是她居住的城市、她的學校、她從小長大的房子、父母給她取的名字……她通通討厭，通通希望能夠換掉。為了要擺脫這些包袱，她不斷地橫衝直撞，也捅出了不少簍子。她有一個從小一起長大的好朋友茱莉（Julie, Beanie Feldstein 飾），但克莉斯汀卻嫌她太過平凡，為了跟受歡迎的同學在一起，她刻意疏遠茱莉，還開始強迫自己裝酷、說謊，為了取悅別人而扭曲自己。

而在感情上，原本克莉斯汀喜歡的，是劇團裡陽光斯文的男主角丹尼（Danny, Lucas Hedges 飾），兩人談了一陣子純純的愛，卻在丹尼出櫃之後劃上句點。或許是不甘寂寞，又或許是渴望被接納，克莉斯汀和另外一位玩樂團的男孩凱爾（Kyle, Timothée Chalamet 飾）成為了一對，並且傻傻地獻出了初夜，沒想到對方絲毫不珍惜，只把她當成了一個不懂事的花痴高中生。自始至終她以為自己在追求與眾不同，殊不知卻陷入了世俗眼光的陷阱中了。所以，想要真的成長，就要學會分清楚誰能豐富你的心靈，而誰只是在掏空你的靈魂……

年輕的時候總是要多碰釘子的，當我們看到《淑女鳥》裡的克莉斯汀碰得遍體鱗傷，彷彿也看到我們年輕時候跟家人、跟朋友的那一段拉鋸的時光，然後我們相視會心一笑

——所謂成長原來就是這麼一回事吧！

在成長的階段中，有時候我們可以犀利地表達對一件事情的不同看法，但是對於表達內心真實的感受卻很笨拙。 克莉斯汀在很多場合很容易衝動，常常一不如意就口出惡言。

有趣的是，這一點我們在她母親瑪莉詠（Marion, Laurie Metcalf 飾）的身上也看到了。瑪莉詠是一個很愛碎念、說話又刻薄的人，對於女兒的一切好像都不滿意，只要克莉斯汀有一點小把柄，就會被母親酸得體無完膚。而事實真的是這樣嗎？瑪莉詠其實是一個細心善良的護士，身邊的人不管是心理上或是身體上的些微不適，她都可以敏銳地察覺。而愛恨分明的克莉斯汀在同志男友表現出軟弱時，也選擇了原諒。所以，母女的內心事實上都有柔軟細膩的一面吶。

開心時明明是很想誇讚對方的，但說出來的話卻意外地刺耳；生氣時明明很想跟對方斷絕關係，卻又忍不住心軟主動釋出善意。其實，愈是跟自己最親的人愈是這樣，而這也

是因為——來自心愛的人的善意是最難承受的壓力，而最難克制的干涉，就是對在乎的人的關心喔。

真正愛你的，是當你不可愛的時候，仍然愛著你的人。

天才的禮物

Those who truly love you will always do
so even when you aren't so lovable.

—— Gifted, 2017

在《天才的禮物》裡，一個平時靠著修遊艇維生的單身漢法蘭克（Frank, Chris Evans），住在一個小鎮裡，扶養妹妹去世後留下的七歲女兒瑪莉（Mary, Mckenna Grace 飾）。在此之前都在家自學的瑪莉，第一天上小學就被老師發現她是一個天才，並想幫忙爭取瑪莉進入專收天才兒童的學校上課。為了保護瑪莉，也為了守住妹妹的遺願，法蘭克拒絕瑪莉去讀所謂的天才學校，他希望瑪莉能有個跟其他孩子一樣的童年。此時法蘭克的母親（Lindsay Vere Duncan 飾）也就是瑪莉的外婆出現了，她認為法蘭克的做法是在浪費和剝奪瑪莉的才能與權利，甚至不惜和親生兒子對簿公堂，也要爭取瑪莉的扶養權。不確定怎麼做才是對瑪莉最好的法蘭克，自此陷入了天人交戰中……

看著一幫大人為了她吵成一團，瑪莉說：「他在還不知道我聰明前就要我了。」（He wanted me before I was smart.）。這一句話，讓我們這些自以為知道所有問題答案的大人們都啞口無言，因為這一句話充滿了愛與感謝。聰明的小女孩知道，她的舅舅不管她是不是天才，都會一直當她是最心愛的姪女，盡一切的力量去保護她。所以，**一個人的驚人天賦也許我們會看作是上天給的禮物，但一個人能夠付出無條件的愛，才是我們最應該守護的禮物！**

有時謊言只是一種保護，
不知道真相或許也是一種幸福。

她不知道那些鳥的名字

Some lies are meant to protect;
sometimes ignorance can be bliss.
—— Birds without names, 2017

大部份的人都不會陪自己走一輩子，
但只要相處時真心，那都是珍貴的相遇。

我想吃掉你的胰臟

Most people we meet in life won't
stay for long. But all encounters
can still be precious if we cherish
every moment we have together.
—— Let Me Eat Your Pancreas, 2017

很多人不快樂，因為總執著於自己沒有的；
很多人很幸福，因為珍惜著自己擁有的。

為妳說的謊

Those who are happy cherish what
they have; those who aren't are
obsessed with what they don't.
—— The Light Between Oceans, 2016

所謂幸福，是能自由選擇，
所謂灑脫，是能適度放手。

疯狂亞洲富豪

Those who are happy have the
freedom to choose; those who are
free have the courage to let go.
　　　　—— Crazy Rich Asians, 2018

只有真正愛你的人
才不需要一直證明自己有多愛你，

　　每天回家老婆都在裝死

If someone truly loves you, there's
no need for them to keep proving
that they do.
　　　── When I Get Home, My Wife
Always Pretends To Be Dead, 2018

那些電影教我「相愛」的十件事

水尤 水某

相愛不是依賴，是一起面對挑戰。

兩個人若頻率相同，往往就能心意相通。

喜歡你

When two people have the same vibe, they
often share similar minds.

—— This is Not What I Expected, 2017

率直的勝男（周冬雨　飾）作為集團飯店餐廳的二廚，不但熱愛料理又充滿創意。為了替姐姐出氣本來想要去砸她妹前男友的車子，沒想到卻砸錯車，就這樣陰錯陽差地跟飯店總裁陸晉（金城武　飾）有了連結。陸晉是一個挑嘴也挑剔的男人，對自己、對身邊的人都一貫如此。勝男曾說：「對食物挑剔的人，在乎的不僅僅是味道；他在乎的是，有沒有遇到解對密碼的人。」在勝男眼中的陸晉在等待一個能夠解開他密碼的人，而能夠察覺這一點的勝男自己也在料理中藏了一些心思，期待有一天能被人理解。於是，本來互相看不順眼的兩人，因為料理而產生了惺惺相惜的情感，開始了一場十足曖昧的較勁……

當我們感覺愛情來了，我們就開始解讀來到我們面前的那個人，開始尋思「感覺對了」到底是什麼意思。剛開始我們都會抱著沒有把握的心情，一直忐忑著……那個感覺會不會只是我們單方面的想像而已呢？有時候我們會擔心被對方看穿了，有時候我們會因為對方的手足無措而暗自高興，但是，**一直要到雙方彼此的心意真正相通了，那感覺才是真的是對了呦。**

在愛情裡請堅持做自己，這樣被愛上的才是真正的你。

客製化女神

When you're in a relationship, always be yourself; it's the only way to be loved for who you really are.

—— Ruby Sparks, 2012

二十九歲的青年作家凱文（Calvin, Paul Dano 飾），自從十年前出版的處女作大賣後，就每天宅在家不出門，絞盡腦汁地試圖在自己的打字機上敲出第二本小說。凱文聽從了心理醫師的建議，決定把自己夢中的女孩當作女主角露比（Ruby, Zoe Kazan 飾），寫進他最新創作的小說中，並開始設定她的個性以及生長背景，推敲想像她與故事中的男主角（也就是他本人）的互動。沒想到奇幻的場景降臨，露比居然戲劇化地出現在凱文的現實生活中，一個照著凱文設定的客製化女神，就這樣憑空成為凱文的親密愛人。

然而作家與女神並沒有從此過著幸福快樂的日子。同居在一起的他們，一旦出現摩擦，凱文就拿出打字機重新修改露比的個性，一會兒讓露比黏 TT 直到自己受不了，一會兒又想讓她隨時都能開懷大笑……不僅讓周邊的人都覺得露比很奇怪，凱文自己也清楚露比的這些喜怒哀樂，都不是出自她內心想表達的情感。凱文其實一點也不理解愛真實的樣子，只是一味地藉由控制露比來填補自己內心的空虛與自卑。

後來，我們看到凱文把剝奪露比的自由意志當成了慣性，更證明了一段愛情淪落到進退失據的結果就像是這樣吧。**回歸真愛，是欣賞那個真實的他，是讓他自由去做自己，我們如果不知道自己真正想要的，又要如何回應、給予對方想要的愛呢。**

最初教會你愛情的，往往都不是最後和你在一起的。

後來的我們

The one who teaches you how to love in the beginning is usually not the one who stays with you in the end.

—— Us And Them, 2018

「後來，我總算學會了如何去愛，可惜你早已遠去，消失在人海。後來，終於在眼淚中明白，有些人，一旦錯過就不再。」（〈後來〉劉若英演唱）

我們在看這部劉若英首次執導的電影時，這一段歌詞與旋律不斷地浮現在我們腦海裡。故事中的男孩和女孩，在分開多年後意外在飛機上重逢，大雪使得兩人被困在機場旅館，於是一起回憶了當年那段青澀與苦澀交織的愛戀。

對於夢想我們要毫無保留的追求，但之於幸福──需要的卻是滿滿感謝的珍惜。見清（井柏然 飾）很有想法也有天份，遠走他鄉來到北京的他，夢想要在遊戲業闖出名堂。但在他和小曉（周冬雨 飾）在一起之後，就將全副心力放在了小曉身上，一心只想和小曉相守在一起，哪怕是擠小房間、吃泡麵都沒關係。然而，再多真心與愛戀，也要經得起現實生活的殘酷考驗，果然，日子一天天過去，窮困又失志的見清，漸漸陷入了夢想與愛情間的矛盾掙扎……

這部電影帶給我們的影像既唯美又感人，像是一支ＭＶ。見清和小曉在失去對方之後，

一直沒能和這一段感情以及與自己和解，於是兩人從原本的彩色人生，變成了後來的黑白的畫面。再次相遇的他們，一起回憶起過去、分享後來發生的事，終於才明白，彼此都是各自人生中最美好的回憶，然後，他們看著同一個日出，再次各奔東西。雖然兩人笑著留下遺憾，但他們從此也都會釋懷了——**原來，最初教會我們愛情的，往往都不是最後和我們在一起的啊。**

只有放開最初離你而去的，才能擁抱最後留在身邊的。

白晝的流星

If you don't let go of those who have left, you can never hold on to those who stayed behind.

—— Daytime Shooting Star, 2017

剛從鄉下轉學來的高中女生雀（永野芽郁 飾）在偌大的都市中迷了路，遇到了一個主動又舉止曖昧的大哥哥獅子尾（三浦翔平 飾）替她解圍。但隔天，她才發現大哥哥原來也是她的高中班導師。日子一久，雀漸漸喜歡上了獅子尾，但獅子尾卻礙於師生的身分刻意疏遠她，這使得雀傷心不已。此時，一直默默守護著雀的同學馬村（白濱亞嵐 飾）向她告白了，當雀想試著回應馬村的感情時，獅子尾卻再無法壓抑自己的情感，也向雀告白了。

因此感到十分混亂的雀，決定離開一陣子，從此斷了音訊……

初戀對我們所有人來說，就像是劃過白晝的一顆流星，在白日裡見到流星是這樣的驚奇，這種難得的記憶與感受是不會忘記的，但我們不會一直停留在那一瞬間。**在成長的每一個階段中，想要守護的對象會改變**，我們第一次面對這種變化時，難免覺得慌亂、害怕，然而，事實上對一個人的感覺是會消失的，一個正式的「完結」能幫我們走過這個關卡，然後，才能以一顆沒有遺憾的心，繼續尋找另一份愛。

每段感情都注定會遇到挑戰，

但你可以選擇和誰一起共度難關，

52赫茲我愛你

Challenges are inevitable in relationships, but you get to choose who you want by your side when facing them.

—— 52Hz I Love You, 2017

海洋裡有一種鯨魚會發出「52赫茲」的音頻，而科學家認為這個叫聲無法被其他鯨魚接收到，所以稱牠為「世界上最寂寞的鯨」。導演魏德聖用《52赫茲我愛你》鼓勵所有寂寞的人，用心去過每一天，只要一直對愛懷抱希望，就能找到與自己相同頻率的人。《52赫茲我愛你》不是單一的故事，它告訴我們，愛情不會只有一種面貌出現在我們面前。我們最喜歡其中一對的故事：花店店長小心（小球 飾）從來沒有談過戀愛，因為一場車禍糾紛意外認識了一直暗戀好友卻不敢表白的烘焙坊店員小安（小玉 飾），不打不相識的兩人相約在情人節當天一起做外送服務，一個送花、一個送巧克力，一整天下來，兩人一改先前的針鋒相對，漸漸看到對方值得欣賞之處……

當我們不確定自己是否喜歡一個人，我們可以先問自己一個問題「想不想為對方變成一個更好的人？」故事中舒米恩一直唱著一首歌「Do Mi 沒有 Sol」，就像在提醒我們——我們都不是完美的人，當我們遇到一個願意鼓勵我們、自動填補我們缺乏的，也願意與我們相互扶持、面對這個不完美的人生的人時，「在一起」不就是一件走向更多可能的、幸福的事了嗎。

認識你我用了一下子，愛上你我用了一陣子，
忘記你我卻用了一輩子。

心動

It takes me one minute to know
you, one day to love you, but one
lifetime to forget you.
—— Tempting Heart, 1999

最遙遠的距離
是當一個人看著對方，另一個人卻看著遠方。

　　　　　　　　　　藍色是最溫暖的顏色

Estrangement between two people
occurs when one looks at the other,
but the other looks away.
　　　—— Blue Is the Warmest Color,
　　　　　　　　　　　　　2014

一味地要求對方變好叫做壓力，
察覺與肯定他的改變，才叫做關心。

志明與春嬌

Caring isn't about asking one to
change; it's about noticing and
acknowledging one's change.
—— Love In A Puff, 2010

一個人不管再怎麼假裝，
還是會透露出一些深藏在心裡的真實感受。

蔥鹿情謎

No matter how hard one tries to
pretend, they always show some
of the true feelings hiding
underneath.

—— On Body and Soul, 2017

生命中最難忘的，
就是當全世界都忽略你時，一直關注你的人。

麻雀變公主

The most unforgettable people
in life are always those who
kept watching when the world was
ignoring you.
—— The Princess Diaries, 2001

那些電影教我「失去，卻得到更多」的十件事

水尤 水某

失去的，或許不曾屬於你；回來的，其實從沒離開過。

在這個冷漠的世界裡，
有人能替你包紮傷口，是一種難得的幸福。

羅根

It's a rare blessing to have someone
mending your life's wounds in a world
full of indifference.

—— Logan, 2017

我們現在擁有的一切，都是因為過去而造就的，不管曾經是好是壞，過去的都已經過去。 在這部電影裡，我們印象中那個仁慈、睿智的X教授（Professor X，Patrick Stewart 飾），變成了不時會失智、超級危險的變種人，而多年前X教授的發病，造成了嚴重傷亡，也間接導致了變種人的衰敗，X教授因此懊惱自責不已。而年邁衰弱的羅根（Logan, Hugh Michael Jackman 飾），自體復原的能力大大下滑，疼痛加上傷痛的折磨讓羅根開始酗酒，自此他的人生目標也從以前的「守護變種人」，變成了「只要安穩活下去」就好。他最大的願望，就是存夠錢買一艘遊艇，帶著X教授離開，到沒人知道的地方過完這一生。

這麼多年過去了，即便是金鋼狼也會有自己無法癒合的傷口。這時侯，出現了神祕的變種人蘿拉（Laura, Dafne Keen 飾），她是用金鋼狼的基因，在實驗室裡創造出來的冷血殺人武器。雖然她的氣質跟能力都很像羅根，也很需要羅根的幫助，但是羅根一開始只想把她丟下，因為過去的歲月失去太多重要的人，所以羅根不想再讓任何人進入自己的生命中，然而羅根卻不知道，**其實有些人來到我們生命中，不是為了停留，而是為了──讓我們往前走。**

所以，**當我們發現無法癒合自己的傷口時，讓身邊仍在關心我們的人來試試其實沒關係的**。蘿拉只是一個孩子，純真的她非常渴望能夠有人關愛，從實驗室被救出來的她把X教授和羅根看作是家人一樣的存在，感受到了前所未有的溫暖，也慢慢地明白，雖然她是被製造出來的人，但她仍然可以選擇走自己的路，而後來，羅根拚死守護了她及所有變種人，蘿拉因此找到了自己的使命，也就是代替羅根繼續守護所有人！

我們總在真愛中找到勇氣，
眼淚下慢慢茁壯，
心碎後開始成長。

以你的名字呼喚我

True love gives us courage, tears make us
strong, and heartbreaks help us grow.

── Call Me By Your Name, 2017

這部由同名小說《以你的名字呼喚我》改編的電影非常地浪漫，帶我們重溫了初次面對愛的那種手足無措。男主角艾里奧（Elio, Timothée Chalamet 飾）是一位才華洋溢的十七歲少年，愛看書、也喜歡音樂的他跟著學者父母住在義大利的鄉間。一九八三年的暑假，一個叫做奧利弗（Oliver, Armie Hammer 飾）的美國研究生來到了他們家協助艾里奧的父親進行考古研究。一開始艾里奧並不是太喜歡奧利弗的隨性熱情，但相處的日子久了，艾里奧漸漸被奧利弗的魅力所吸引，也讓已經交了女朋友的艾里奧心情變得混亂不已。

喜歡一個人，你會想要了解他；而愛一個人，是了解了之後更加喜歡他。奧利弗欣賞艾里奧的聰明纖細，艾里奧仰慕奧利弗的奔放熱情，他們活在彼此的眼中，都想要為對方變成一個更好的人。「以你的名字呼喚我」這個片名直接描繪了一段感情中兩個不同的個體，透過了愛達成心靈的完美契合，這樣的契合超越了肉體上的歡愉，超越了年齡、種族以及性別。

雖然艾里奧和奧利弗的愛情非常的動人，但這個故事最讓我們感動的，其實是艾里奧

的父親（Michael Stuhlbarg 飾）在奧利弗離開了之後，以父親的立場認真的跟兒子梳理這段關係。父親對他說，有太多受過傷的人為了想讓傷口快快癒合，去強迫自己變得冷漠、隱藏起心中最脆弱的那一塊，於是他們每每受過傷害，能給予下一個人的愛就更少了。如果，為了強迫自己不感到痛，變得連愛都感受不到，這樣一顆無法再感受的心，對人生是多麼可悲啊！艾里奧的心雖然受傷了，但他徹底地痛過，也徹底地愛過，而勇敢接受這些愛和痛，就變成他成長的養分。說到底，不論結果如何，**愛情裡最痛快的，不就是追求時的那種毫無保留嗎？**

努力想要改變命運的人，是沒空抱怨命運的。

翻轉幸福

Those who are busy challenging their fate
spare no time complaining about it.

—— Joy, 2015

有一句話說得很好：「只有輸家才會抱怨」。這世上有一種人，總是抱著「受害者心態」。我們在職場上、在家人之間都有可能會遇到這樣的人，不給我們支持就算了，還對我們予取予求，在這樣的劣勢下，我們又要如何**翻轉局勢**，找到自己的幸福呢？

這是一個真實故事，敘述了關於美國「魔術拖把」的發明者喬伊（Joy, Jennifer Lawrence 飾）的人生奮鬥過程。「魔術拖把」這個產品曾經在購物頻道上，創下一小時銷售超過五萬支的驚人紀錄，可在這之前，喬伊一直活在不被看好的陰影底下──不論是她的家人或是她身邊的人，唯一無條件肯定她的就只有她的外婆（Diane Ladnier 飾）了。然而，不肯向命運屈服的喬伊，就算覺得孤單，也不曾放棄自己的發明天份與夢想。當喬伊發現自己經驗不足以及技術不到位時，就放軟姿態拜託別人跟她合作，當自己得親上火線推銷產品時，也不顧成敗去做了，她用行動告訴我們，光是盡一切努力排除萬難、朝夢想前進的時間都不夠用了，哪裡還有空停在原地怨天尤人？

喬伊的故事證明了，**拿回自己人生主控權，就能打開自己的一片天**。她的故事絕對

不是像灰姑娘遇見王子的故事那樣，她也沒有遇見足以扭轉命運的神仙教母，她告訴我們——自己就是自己最好的貴人，**孤立無援不一定是壞事，甚至往往這才是認清自己最好的時候！**所以，我們就算感覺到只有自己一個人在努力，不必太灰心，我們也有很大的機會可以改變命運的喔！

不想因為失去一個人就失去一切，
就不要讓那個人成為你的全世界。

犬之島

Don't let someone become your whole world
if you don't want to lose everything when
they leave.

—— Isle of Dogs, 2018

我們曾經領養過兩隻狗狗，第一隻叫做小米已經上了天堂，而現在陪伴我們身邊的是Lesson。我們第一次見到的他們，都不是那種令人眼睛一亮的可愛狗狗，出自於對狗狗的喜愛，我們想給他們一個美滿的家，也因為對他們有著完全的責任感，給予了滿滿的愛，他們才變得越來越「可愛」。**一個人的甘願付出，除了責任之外，更應該是因為有愛——**「愛」等同於責任，是一種承諾，清楚了這一點，才不會被一時的意亂情迷所蒙蔽了。

《犬之島》是導演魏斯·安德森（Wes Anderson）繼《超級狐狸先生》之後的第二部停格動畫電影。故事是在日本一個虛構的城市「巨崎市」（Megasaki）裡，執政的愛貓派市長為了要消滅犬派，硬是栽贓狗狗們得了非常危險的「犬流感」，於是所有狗狗都被送到了原本用來放置廢棄物和垃圾的島嶼。十二歲的小男孩小林中（Atari）為了要尋找自己的愛犬斑點（Spots），開著飛機迫降到了犬之島上，並得到了五隻流浪狗組成的五犬幫的相助。五犬幫裡有一隻名叫做老大（Chief）的狗，從出生以來就是流浪狗，他是唯一一個反對幫助小林中的狗狗。

一直是流浪犬的老大並不想臣服於任何「人」，小林中叫狗狗們坐下時，他就是站得

遠遠地不予理會，甚至他三不五時還會沒來由地咬人。直到老大和小林中一起踏上了旅程，

小林中餵他餅乾、幫他洗澡、甚至陪他玩撿棍子的遊戲，老大才終於感受到了其他狗狗想

要再次作為主人的寵物，背後所追求的那種「愛」。看到犬之島上被主人拋棄的狗狗，想

要再次被主人「擁有」，我們不由自主地想到，**其實很多人也有一樣的渴望，渴望被擁有、**

渴望被愛，但如果我們失去了自主能力，就不免要被這樣的渴求所奴役了。

人生沒有不能回頭的路，有時你只是忘了還可以轉身。

模犯生

There are no dead ends in life, sometimes
you just forgot you still can turn
around.

—— Bad Genius, 2017

資優生小琳因為一次的心軟，幫助坐在她後面的同學葛瑞絲在考試中作了弊。有了一次的成功經驗以後，葛瑞絲的高富帥男友阿派，竟提議要付錢讓小琳幫大夥作弊，而為了幫忙家計，小琳就這樣開始了作弊賺錢的高中生涯。然而夜路走多了總是會碰到鬼，小琳不但被另一個資優生阿班舉發，還因此失去了獎學金的資格。走投無路但又不甘心的小琳決定放手一博，輾轉之下說服了阿班加入了他們，並策劃了一場史無前例的大作弊。

作弊是一件不應該的事，也是一件對其他靠自己努力得到成績的同學不公平的事。但是，如果學校的規定本來就不公不義呢？在這所學校，成績不好的學生只要捐錢就可以不用退學，成績好的學生不論貧富也要捐錢，而課後報名上老師補習班的學生竟可以事先拿到考題……這些不都是在告訴學生，比起辛苦讀書，用錢解決更輕易、更有效率！所以，當小琳對舉報她的阿班說：「就算你不作弊，命運也會捉弄你」時，家中同樣沒有錢、被學校排擠的阿班很快地就決定加入他們了。站在弱勢者的立場來說，能夠生存下去才是唯一的目的，而為了達到這個目的，用一些手段也只是剛好而已。如果能夠利用自己唯一的優勢扳回一城，任何人都會想要放手一試的。

然而，**人生不是一道選擇題**，就算我們眼下被迫選擇了一條歪路，我們還是有很多機會可以離開這一條路，走向真正為自己而活的人生路。在這個故事裡，我們感到最心疼的就是阿班了，善良的他本來只是想要討回公道，卻在金錢的誘惑下越陷越深。**當我們處在困境的時候，只看得到眼前的試題，常常忽略其他隱藏著的可能性，事實上人生的控制權在自己手上**，我們只要想通了選擇題的局限，就可以找到那個，一直都不在考卷上的人生解答了。

每個傷都會留下一道疤痕，
　　每道疤都代表了一次教訓，
　　　　每次教訓都讓你更加堅強。

　　　　　　　　絕鯊島

From every wound there is a scar,
from every scar there is a lesson,
from every lesson there is a
stronger you.

　　　　　　　—— The Shallows, 2016

已經失去的，不應該阻止你追求值得擁有的。

海邊的曼徹斯特

What you have lost should never
stop you from going after what you
deserve.
　　　── Manchester by the Sea, 2016

永遠想念某人，永遠被某人想念；
或許遺憾，但卻也是一種永遠。

咖啡‧愛情

It can be regretful when memory
becomes the only place where you
can meet each other, but it's also
eternal.

—— Café Society, 2016

遺憾的反面不是完美，而是懂得放下。

最美的安排

The opposite of regret isn't
perfection, it's letting go.
—— Collateral Beauty, 2016

只有那些不嫌棄你過去的人，
才值得分享你的未來。

　　　不存在的房間

Share your future with only those
who do not despise your past.

—— Room, 2015

那些電影教我「要設底線」的十一件事

水尢 水某

路或許不能改變，但你可以選擇不同的路⋯⋯

人最重要的體悟，就是認清正在過的人生，以及想要過的人生之間的差距。

銀翼殺手 2049

Understanding the difference between the life you've always wanted and the life you're living, is the most crucial realization that one needs to have.

—— Blade Runner 2049, 2017

在二〇四九年的未來，世界上出現了一群由人類創造出來、跟人類高度相似的「仿生人」，其中有一些「仿生人」產生了自主意識，不願意再作為工具被人類剝削利用而逃亡。於是便出現了代號「銀翼殺手」的傭兵，專門要把這些隱姓埋名的「仿生人」找出來，要讓他們「退役」。在這個故事中，銀翼殺手 K（Ryan Gosling 飾）一向一接獲命令就會毫不猶豫的執行，卻在一項最新任務的線索追查中，開始懷疑起自己的身世。於是，銀翼殺手 K 對於自己存在真相的追尋，漸漸地取代了一開始的獵殺行動。

當我們鼓起勇氣決定打破一切規則，決定走自己的路時，這一條路是如此超乎想像的孤獨，而即便如此，**即便是幻影，寂寞的人還是會想要伸手握緊**。銀翼殺手 K 一直都帶著唯一心愛的、有著高度人工智慧的虛擬投影喬伊（Joi, Ana de Armas 飾）一路陪伴著，喬伊是依照「讓你看你想看的、讓你聽你想聽的」程式設計出來的商品，卻像是伴侶一樣的存在在銀翼殺手 K 的生命中。難道，人類以為自己是造物主般主宰生殺大權，卻寂寞貧乏到離不開自己製造出來的「科技商品」嗎？雖說如此，當我們看到兩人在大雨中深情相視，卻碰觸不到彼此仍緊緊相擁的那一幕，還是感覺淒美無比啊！

別人的肯定到底有沒有價值呢？我們對於故事中的仿生人樂芙（Luv, Sylvia Hoeks 飾）的印象也極為深刻。她是邪惡科學家華勒士（Wallace, Jared Leto 飾）創造出來的，也是華勒士的得力助手。華勒士耽溺於追求製造出「完美的商品」──也就是完美的仿生人，若生產出來的不是完美商品，便會冷酷地將之扼殺銷毀。這一切看在樂芙的眼裡，除了心生恐懼外還有無比絕望。樂芙希望自己有一天也能夠是華勒士心目中完美的商品，所以竭盡全力想要達成華勒士交付的任務，不過我們都知道：**一味地尋求別人的肯定，到頭來尋來的只是──對自己的否定而已啊。**

謙虛，不代表要隱藏實力；
溫柔，不代表要接受無禮；
豁達，不代表不能挑戰命運。

關鍵少數

Being humble doesn't mean you have to
hide your talents; being gentle doesn't
mean you have to put up with other's
insolence; accepting your fate doesn't
mean you can't challenge it first.

—— Hidden Figures, 2017

黑人女性凱薩琳（Katherine, Taraji P. Henson 飾）從小到大就是資優跳級生，數理邏輯比其他同在美國太空總署工作的白人男性科學家都要來得優秀。在一次機緣下，她的出色表現被一位太空人（Glen Powell 飾）相中，於是指定她來參與蓄勢待發的太空任務，凱薩琳因此得以進入她夢想的領域工作。然而放眼望去，在那裡的科學家們不但看不起女人，凱薩琳優異的數理能力只被當作是「人肉計算機」使用，不僅得不到重視，還常常要暗自吞下老是做白工的無力感與挫敗感。

幸好，不是每一個人都針對她的膚色與性別，先入為主地打壓她。有一次，主持這個太空計畫的長官（Kevin Costner 飾）注意到凱薩琳常常不在座位上，以為她打混摸魚的長官正要大發飆時，凱薩琳正好全身濕透地走進辦公室，原來在那個年代有色人種不能跟白人共用廁所，所以每次凱薩琳需要上廁所時，就必須要跑到另一棟大樓去，來回至少得要花上四十分鐘，而更荒唐的是，這天外面正下著滂沱大雨！聽完凱薩琳悲憤的回答後，震驚不已的長官立即掄了一支鐵撬，當著太空總署所有人的面，用力撬掉了所有標示「有色人種專用」的掛牌！

在這樣一個以白人男性為主的職場上，凱薩琳可以說是異軍突起，也可以說是異類，她沒有因此表現出高調招搖的行事作風，只是盡全力做好自己負責的事，當她被迫越過上級報告時，也僅是為了把事情做對而已。於是，單純專注、認真負責的她終於得到同事們的信任，也認可了她的優異能力，甚至也替其他女性贏得更多的機會。

在一個不友善的環境中，沒有人不感到害怕的，小小的「害怕」累積久了可能會變成我們克服不了的「恐懼」，使我們遇到不公平的待遇時沉默不語。**我們每一個人都有與生俱來的潛力，再害怕也要先抓住機會，因為機會是不會等人的喔。**

每個堅持到底的人，都戰勝過許多想要放棄的時刻。

沒萊塢天王

Everyone who has persevered to the end
has conquered many thoughts of giving up.

——*Nothingwood, 2017*

阿富汗影壇有個受到全國人民熱愛的巨星沙林珊辛（Salim Shaheen）。他身兼編、導、演三職，用最土法煉鋼的方式，拍攝了一百一十多部電影，他的作品成為了阿富汗人民的精神寄託，還被國際媒體譽為阿富汗的「史蒂芬史匹伯」。他的故事太過傳奇，於是一位法國女導演索妮亞（Sonia Kronlund），決定深入烽火連天的阿富汗，貼身紀錄沙林的個人故事，以及拍攝他籌備一部電影的過程。

「別人有好萊塢、寶萊塢，我們是什麼資源都沒有的『沒萊塢』！」在戰火不斷的阿富汗，一般人們要安穩舒適地過生活是一種奢求，因此對沙林而言，拍攝製作一部電影比起在其他國家來說，不論在資源上或條件下都嚴苛許多。沙林曾經在拍攝時遇到轟炸造成劇組人員的傷亡，也不時要被塔利班（Taliban）組織刁難，然而他還是能專注地、充滿熱情地持續產出一部部電影。為了撫慰飽受戰爭所苦的阿富汗人，沙林的電影不但多產也很多元，舉凡文藝、愛情片或戰爭片，他都可以用獨特的「沙林式浮誇」風格，帶給阿富汗人民更多的歡樂與希望。

我們記得在戲院觀賞這部電影時，不時都會聽到爆笑聲，因為沙林實在太有才了，不

管是他編導的老派又趣味橫生的誇張劇情，或是他在拍片時遇到的各種光怪陸離的事，以及他如何用創意一一克服的過程，都讓我們會心一笑。然而，當海派又樂觀的沙林憶起失去生命的夥伴們，又把我們拉回到殘酷的現實之中。我們無法想像，這樣一個為了理念而堅持的人，不知道他在過去幾十年間犧牲過多少、付出過哪些代價……才換來這部讓國際為他喝采的電影出現呢。沙林說，電影教會他許多事，他也希望他的作品在持續鼓舞人們、帶給大家歡笑的同時，也能啟發人心──而我們對於電影的熱愛，其中也懷抱著很類似的盼望喔。

或許夢想從未離你而去，轉身離開的，是你。

火花

Perhaps your dreams never left you, you are the one who walked away.

—— Hibana, 2018

改編自日本搞笑藝人又吉直樹的同名小說《火花》，榮獲了日本文壇最高榮譽芥川賞大獎，同時也在二○一五年攻佔所有書籍排行榜榜首，成為芥川賞史上最暢銷小說——「活著，本身就是件累人的事，希望這本書也能成為對生活感到疲倦時的救贖。」作者又吉直樹曾這樣敘述他寫下《火花》的初衷。

電影中的主角德永（菅田將暉 飾），與自己的同學山下組成了漫才團體「火花二人組」，表演雙人搞笑相聲。（漫才：日本傳統相聲，笑點通常源於兩人之間的誤會、諧音與雙關語）有天在一場花火大會遇到當地流氓鬧場，幸好有另一對漫才團體「阿呆陀螺」出面解圍，德永才得以認識熱心的前輩神谷（桐谷健太 飾），並且以幫他寫傳記為條件拜他為師。

然而，不管是德永「火花二人組」或是神谷的「阿呆陀螺」，比賽時大多時候都是吊車尾，因為太過標新立異，還被嚴厲地批評「不具漫才資格」。一次一次的失意，一年一年的歲月流逝，都不斷消磨著他們的意志力與自信。德永鄙視著冠軍，直說那些人只會一套表演公式；而神谷則感嘆，若沒有失敗者參與，又怎麼襯托冠軍呢？

那些電影教我「要設底線」的十一件事

110

故事中常看見「咦，真的好想紅喔！」這樣的心情，然而想紅的他們卻各自抱持著不同調的心態。作為「火花二人組」的德永覺得自己可以了的程度就上台了，他的夥伴山下則一貫以自己的演法去揣摩不同的角色，所以兩人往往在試鏡時就被刷掉。而神谷的表演總是充滿熱情、意氣風發；不在意別人的眼光的神谷，常常想到什麼就做什麼，就算受邀去表演還得罪人家老闆也不放心上⋯⋯

夢想，在他們的眼中，就像火花一般，是這麼樣令人目眩神迷，卻又消失得這麼理所當然，把握住珍貴的瞬間，真不是隨便誰都可以做到的事啊。

犯錯是成功的第一步沒錯，但修正錯誤應該就是第二步吧？

當人習慣了失敗，往往會走兩條路：要嘛轉身接受現實、拋棄夢想，要嘛就是變得只求在這圈子裡生存下去，而開始走旁門左道。德永和山下為了生計而解散了「火花二人組」。相反地，不願離開漫才圈的神谷，不僅僅負債累累，還為了能有更多表演機會而去整型，完全背離了當初走這條路的初衷。

所謂贏家，在每個領域中，會被大家注意到的就那麼一兩個。在我們的眼中，看到的就是他們最耀眼的火花，感覺遙不可及。但其實他們是如此地真實，就存在在你我身邊：

那個贏家可能是身兼多職的另一半，那個贏家可能是許久不見的同學，**而那個贏家也可能**

正是——那個對著鏡子說：「再撐一下下」的你本人啊。

當你有熱情的時候，
失敗只不過是給你機會用不同的方式再做一次你愛的事。

大災難家

When you're passionate about something,
failures only mean another opportunity to
do what you love again differently.

—— The Disaster Artist, 2018

這是一部改編自真人真事的半傳記電影，我們給予這部電影非常高的評價，要不是它

在台灣晚了幾週上映，我們會直接選入二〇一七年十大好片片單中排名前幾名。「熱情」

應該是最能夠用來形容主角湯米（Tommy, James Franco 飾）的兩個字了。憑著對電影的

熱愛，以及想要出名的渴望，他跟好朋友格瑞（Greg, Dave Franco 飾）結伴在好萊塢努力

地往上爬。雖然不斷地試鏡失敗，他卻沒有放棄，反而改變了作法，乾脆自編自導自演。

他廢寢忘食地撰寫劇本、不計成本地購入器材跟招兵買馬。當然，稍微有一點常識的人可

能不會像他一樣，在還沒做足功課之前就一頭栽了進去，但他的拚勁卻給了我們很大的啟

發——如果今天一件事我們一定要等到確定百分之百會成功才行動的話，相信大多數的人

都只能裹足不前，眼睜睜地看著機會從眼前溜走。

開始拍攝自己的作品《房間》之後，湯米好像開始失去方向。他花了重金請來的劇組

人員，沒有一個人認真地把他當一回事，只把他當成一個搞不清楚狀況的凱子。因為感到

不受尊重，他故意擺出導演的架子，不只很多地方一意孤行，甚至還為了一些小事為難他

唯一的好朋友格瑞。湯米變成了一個大家都不喜歡的討厭鬼，因為太過在意別人的看法而

失去了本心，然而，**做自己並不代表一味地隨心所欲，而是不會輕易讓人動搖決心才是。**

於是《房間》淪為了一部除了他自己，沒有人在乎的電影，劇組紛紛交差了事。而他對於做自己的堅持，也跟《房間》一樣，淪為表面的裝模作樣，看似瀟灑不屑，心裡卻是比誰都在乎，而變得陰陽怪氣，一意孤行。

《房間》當年被認為是史上最爛的電影，卻意外地成為了影史留名的經典，《大災難家》重現了這個經典的誕生過程，讓眾人看到了經典背後的辛酸。湯米追夢的過程非常地超現實，一般人根本不可能有辦法像他一樣。但湯米卻用他獨特的價值觀告訴了我們──不是每個人的夢想都能夠實現，有時，或許我們真的就是沒有自己預期的天份。而《房間》最後不只重新定義了「成功」，更透過了《大災難家》的詮釋提醒了觀眾──**一時的失敗，不代表永遠的失敗，當結果不如我們預期，我們也可以試著像湯米一樣調整心態。**

失敗的時候要改變的應該是做法，
而不是目標。

　　　　乒乓少女大逆襲

When plans fail, change the plans,
never the goal.

　　　　　　　　—— Mix, 2017

或許走錯了路，只是給你機會欣賞沒見過的風景

哈比人：荒谷惡龍

Just because you took a wrong turn,
doesn' t mean you can' t enjoy the
new scenery.
—— The Hobbit: The Desolation of
Smaug, 2013

人生會迷路通常是因為兩個原因：
不知道要去哪裡，和忘記了為何出發。

尋找快樂的15種方法

People are lost in life for two
reasons: they don't know where
they're going, or they forget why
they set out on the journey in the
first place.

—— Hector and the Search for
Happiness, 2018

不是只有奮戰到底才叫做堅強，
有時成熟地昂首離開也是。

危機女王

Being strong doesn't mean
fighting every battle to the end;
sometimes it means keeping your
head up and stepping away.
—— Our Brand is Crisis, 2018

很多時候，生存就是在利用和被利用之間找到平衡。

自殺突擊隊

Perhaps survival is just about
trying to find a balance between
using others, and being used by
them.

—— Suicide Squad, 2016

對傷害你的人來說，最怕看到的，
是你一點都沒有被他們給影響。

柯羅索巨獸

To those who want to hurt you, it
fears them the most to see that you
are not affected at all by what
they have done.

——Colossal, 2017

那些電影教我「改變了、改變不了」的十一件事

水尢 水某

好好把握當下吧，做一些讓未來的自己也會想要感謝你的事。

若一直和過去妥協，你將看不到未來。

黑豹

The future can never happen if you keep compromising with the past.

—— Black Panther, 2018

「黑豹」其實是一個象徵，是非洲國家瓦干達（Wakanda）的領袖稱謂，有守護者的意義。瓦干達的儲君名叫帝查拉（T'Challa, Chadwick Boseman 飾），他的第一次露面，是在二〇一七年的《美國隊長3》裡；他的父親、也是前任的國王在遭受恐怖攻擊死亡之後，帝查拉回到了瓦干達，繼承王位以及「黑豹」的稱號。此時，卻殺出了一個人挑戰帝查拉的繼位，這個人是他的堂弟艾瑞克（Erik Killmonger, Michael B. Jordan 飾），懷著當年自己的父親被前任國王處決的復仇決心，專為爭奪王位而來。

在故事中瓦干達擁有極為先進的科技資源，主政者卻選擇獨善其身，作為激進派一方的艾瑞克承繼父親的遺志，近乎偏激的認為——如果不想淪為被欺壓者，那就應該要主動出擊成為統治者！於是他篡位後的第一個命令，就是要把瓦干達的武器運給世界各地的反抗組織，目標是藉由他們發起抗爭，落實公平正義。

然而，**雖然競爭可以讓彼此變得更強，但合作才能一起變得更好。當雙方的歧見是如此地壁壘分明時，我們就應該檢視那個歧見是否有一個錯誤的前提**。在瓦干達對立的兩方勢力，其實有一個共同的狹隘想法，就是這個世界沒有辦法和瓦干達和平地共享這些豐富

的資源。

作為「黑豹」的帝查拉在兩方勢力的角力中慢慢明白，這其實不是一個非黑即白的選擇題，找尋一個更適當的方式和其他國家一起共享國家的資源，才是解決內亂、同時造福世界的一條正確的道路。其實，人際關係也是一樣的，不是所有事情都是贏家全拿，輸家什麼都沒有。一個有自信的贏家，真的不需要去擔心擁有的會被搶走，更不需要採取手段，迴避或剝奪公平競爭的機會。

「改變」不是說就要一味地否定過去，我們難道就不能試著傳統價值中學習，同時進化嗎？故事中帝查拉曾經不同意妹妹改造新的黑豹裝，當時他的妹妹（Letitia Wright 飾）這樣對他說：「只因為一樣東西可以用，不代表就沒有改進的空間」，我們看到一個謹守傳統的思維，因為以前的方法行得通，就一直沿用這個方法，還不許任何人挑戰，這樣實在太為難人們自由創造的天性了，對嗎？

勇氣能讓你改變，信念能讓你堅持；
胸懷能讓你放手，智慧能讓你釋懷。

猩球崛起三部曲

Change requires courage, persistence
requires faith; with heart you can let
go, with wisdom you can move on.

—— War for the Planet of the Apes,
2011-2017

回想一下，我們從出生到現在，每個人都一樣，要展開三種冒險，第一個冒險是「自我探索」（Self-exploration），在不清楚自己是誰、不知道人生使命是什麼的狀態下探索人生，就像這系列電影的第一部曲《決戰猩球》（Rise of the Planet of the Apes, 2011）裡的凱薩（Caesar, Andy Serkis 飾）一樣。凱薩在實驗室裡出生，一直認為人類和猩猩是平等的，甚至覺得自己也是人類的一份子，殊不知除了他以外，他的其他同類都遭受著人類殘酷的對待。知道真相的他究竟該成為什麼？他應該像人類一樣活著，還是應該像其他猩猩一樣活著？而一邊是強大的一方，一邊是被奴役的一方，如果是你，你又會如何抉擇？

第二個冒險是「自我肯定」（Self-acknowledgement）在找到方向之後，努力達成自己人生目標。而在第二部曲《猩球黎明》（Dawn of the Planet of the Apes, 2014）中成為猩猩一族領袖的凱薩有兩個目標，一是人類與高度進化的猩猩可以和平共存，另一個是團結起來的猩猩將無比強大。但是，族人在過去受到人類奴役虐待的仇恨心，遠遠超過凱薩的想像，他身邊的將領科巴（Koba, Toby Kebbell 飾）說服了凱薩的兒子一起策動叛變，而人類更趁隙舉兵攻打他們，就在一夕之間，苦心經營的兩個目標「團結」與「和平」同時破滅，不但被族人與親生兒子背叛，自己也差點喪命，而在這一連串的變故後，凱薩還

能夠堅持自己的理想嗎？

接著，來到第三個冒險「自我超脫」（Self-liberation），是付出努力之後，豁達地接受結果——然而仇恨心會讓一切努力化作泡沫，甚至回到原點。在第三部曲《猩球崛起：終極決戰》（War for the Planet of the Apes, 2017）中，兒子與其妻子雙雙被人類殺害的凱薩，終於也失去了理智，拋下領袖的責任獨自踏上尋仇之路。他親手殺死了叛徒，率先違背了自己訂下的「猩猩不能殺害猩猩」律法，後來他的好友部屬為了救他而喪命，卻仍不肯醒悟繼續堅持尋找殺子仇人，最後當他失手被人類捕獲，看見在俘虜營中，群龍無首的族人也一一被人類抓進來，再度變成奴隸時，他才開始後悔自己愚蠢的復仇行徑……

改變需要勇氣，堅持需要一個不被動搖的信念，而懂得放手然後真正釋懷，是要在經歷了許多以後，才能從中學習到的人生智慧。

時間不一定能幫我們解決問題，卻能讓它不再那麼重要。

重慶森林

Time doesn't always solve all of our problems, but it does make them not as important.

—— Chungking Express, 1994

這部電影有兩條故事線，一個是警察編號663（梁朝偉 飾）的故事，另一個則是警察編號223（金城武 飾）的故事。整個故事就像在看一個大時鐘，我們強烈地感受到了「時間的流動」。我們最喜歡編號223的故事，他在愚人節四月一號當天被女友阿May（周嘉玲 飾）拋棄了，不願意接受這個事實的他，認定這是女友跟他開的一個玩笑。因為五月一號是他的生日，於是他被拋棄後，決定開始蒐集在五月一號過期的鳳梨罐頭，他說「我們分手的那天是愚人節，所以我一直當她是開玩笑，我願意讓她這個玩笑維持一個月。」

「我們分手的那天開始，我每天買一罐五月一號到期的鳳梨罐頭，因為鳳梨是阿May 最愛吃的東西，而五月一號是我的生日。我告訴我自己，當我買滿三十罐的時候，她如果還不回來，這段感情就會過期。」最終，阿May 沒回來，而223 一氣之下決定一口氣嗑光三十罐鳳梨罐頭，然後近乎偏執地認為，世界上沒有東西是不會過期的，一如他的愛⋯⋯

每個人的生命中，都一定會遇到一些無可挽回的問題，在發生的那個當下，彷彿是世界末日降臨。聽起來或許殘酷，但大多時候，沒有人能幫我們走過這一段。時間，也許是唯一的解方。畢竟，**失去的東西，很有可能會以另一種意想不到的方式，重新回到我們身邊**，不是嗎？

所謂第二次機會並不是改變過去的某件事，
而是避免再犯同一個錯誤。

死侍 2

A second chance doesn't mean changing
anything in the past, but the same
mistake in the future.

—— Deadpool 2, 2018

如果你有一次的機會可以回到過去改變一件事，你最想改變的會是什麼事？如果有另外一個比你更需要這個機會的人，你會把這個機會送給他嗎？在這一集的故事中，死侍（Ryan Reynolds 飾）原本和女友凡妮莎（Vanessa, Morena Baccarin 飾）過著幸福快樂的日子，還計畫著要共組家庭、生養孩子。但好景不常，在一次仇家的追殺中凡妮莎傷重不治，死侍也陷入了自我毀滅的深淵裡。某天未來人機堡（Cable, Josh Brolin 飾）出現了，堅持要追殺一個受到霸凌而人格扭曲，將會在未來殺死機堡妻子跟女兒的少年變種人羅素（Russell, Julian Dennison 飾）。原本死侍對於羅素的死活並不是這麼在意，但凡妮莎卻在他的潛意識中出現，才讓死侍改變主意出手相救。死侍對羅素的看法不同於機堡，死侍認為，只要感化羅素讓他未來不變成殺人兇手就行了。而後來，羅素真的被死侍的犧牲感化，從此痛改前非，未來因此改變了。機堡的妻女自此安然無恙，而意識到這一點的機堡，便決定把自己回到未來的唯一機會用來拯救死侍……

死侍當然沒有死掉。在片尾的彩蛋裡，他穿越時空來到了《金鋼狼》（X-Men Origins: Wolverine, 2009）電影中，當著金鋼狼的面殺死了裡面那個失敗的死侍，接著他又回到了更早之前，把剛拿到《綠光戰警》（Green Lantern, 2011）劇本的萊恩·雷諾斯（Ryan

Reynolds）殺死，當這兩個彩蛋出現時，我們真的是笑翻了，也非常佩服萊恩·雷諾斯開自己玩笑的勇氣。但是，過去是無法改變的。《金鋼狼》與《綠光戰警》裡出現的萊恩·雷諾斯會永遠留在故事裡，留在每一個看過故事的人的記憶中。而後來《死侍》系列的成功，讓萊恩·雷諾斯仍然證明了自己的實力，更讓所有人都看到，即便過去犯了一些錯誤（挑錯劇本或角色），未來還是有可能變得更好的喔。

能改變一切的不是希望本身，
而是人們為了希望所做出的改變。

神力女超人

Hope doesn't change anything, but the
changes that people are willing to do for
hope can change everything.

—— Wonder Woman, 2017

在一個有如人間仙境的天堂島（Themyscira）上，住著一群繼承了神祇意志與能力的女性，她們的使命是要守護天神宙斯所留下的神兵武器，隨時準備對付曾經發起戰爭的戰神艾瑞斯（Ares, David Thewlis 飾）。黛安娜（Diana, Gal Gadot 飾）是天堂島的公主，從小她的心願就是要像母親（Connie Nielsen 飾）一樣叱吒戰場，維護世界的和平與正義。

某天，一架德國戰機誤闖進了天堂島，黛安娜因此認識了美國間諜史提夫（Steve Trevor, Chris Pine 飾）。她深信，史提夫所形容的邪惡德軍將領，就是戰神艾瑞斯的化身，於是黛安娜決定跟著史提夫來到人類戰爭前線，希望善用自己的力量保護世界。

一直居住在天堂島的黛安娜秉性天真、單純，她認為這個世界上的人都是好人，壞人都只是因為受到戰神艾瑞斯的影響才會作惡。但在她親眼目睹到德軍的殘暴，以及聯軍的冷漠之後，這個信念就被動搖了。一心趕往前線的黛安娜，在途中經過了一個僵持了數年的戰線，頑強抵抗的德軍占據了一個小村莊，使得村莊裡的居民飽受戰火所苦。史提夫因為不想耽誤行程，也認為光靠幾個人不可能跟火力強大的德軍對抗，於是拒絕了黛安娜拯救小村莊的要求。但是黛安娜不顧所有人的反對，仍換上戰衣、拿起武器，單槍匹馬地往德軍的火線衝去……

這世界越是冷漠，越是需要有人守護那些難得的純真。 為了要在這個世界生存，我們很多人不得已只能關注自己的事，對於其他需要幫助的人，往往表現出愛莫能助的樣子，於是這個世界變得愈來愈冷漠、疏離。黛安娜的純真也喚醒了我們，當我們專注於來到自己面前的各種人生考驗時，我們其實永遠都有餘裕的，關心一下我們周遭的人以及周遭世界正在發生的其他事吧。

為人生做出改變時，開始總是最難的，
過程總是最痛的，結果卻是最好的。

王者之聲

A major change in life is always
hard to start, painful to continue,
but will be most rewarding when it
ends.

—— The King's Speech, 2010

一個人若不願意改變，再多的苦衷都是藉口。

比海還深

If a person isn't willing to
change, all of their reasons are
mere excuses.
—— After the Storm, 2016

比改變更難的，是接受那些不能改變的。
　　　　　　　還有機會說再見

Changing is hard, accepting what
can' t be changed is harder.
　　　　　　　—— Before I Fall, 2017

沒有不會改變的人，
卻有願意包容改變的心。

愛上變身情人

No one can stay unchanged, but
true hearts will embrace all the
changes.

—— *The Beauty Inside, 2015*

改變一個人最好的方法，
就是給他一個想要改變的動力。
 蟻人

The best way to change a person is
to give them a motivation.
 —— Ant-Man, 2015

現在的每個決定都會影響未來的結果，
現在的每個結果都是過去最好的決定。

倒帶人生

Every decision you make now will
have an impact on the future;
everything that happens now is the
best result from a past decision.
—— Mr. Nobody, 2009

那些電影教我「做自己跟做別人眼中的你」的十件事

水尤 水某

不要花時間取悅不重要的人；
有些人或許你現在很在意，幾年後卻會完全沒有交集。

對於人生你只有兩個選擇：

堅持做好自己，或是看著自己被這個世界慢慢變成別人。

女神卡卡：五吠二吋

We only have two choices in life: be brave enough to be yourself, or let the world turn you into someone else.

—— Gaga: Five Foot Two, 2017

作為藝術家、流行偶像的女神卡卡（Lady GaGa）在連續幾張專輯的成功以後，她終於可以主導新專輯《喬安》（Joanne）的製作。新專輯曲風單純、滿是情感抒發，沒有浮誇的造型，卻引發各界的質疑聲浪。「我不認為世人準備好見識真正的我，因為我也還沒準備好做自己⋯⋯」「我看向鏡頭，只見自己麻木的眼神，你以為我為什麼會這麼恐慌？因為我現在看得出來，我不需要千千萬萬個假髮，不需那些花俏的東西來表達立場⋯⋯」在龐大壓力下一度情緒失控的她，在紀錄片裡自顧自地說。

剛出道時，她就嘗試了在別人給她的框架中用自己的方式反抗，她說：「他們想我賣弄性感，像一個流行偶像，我就自己加些怪誕的風格，這樣我會覺得自己還有控制權。」而現在的女神卡卡要反抗的則是「自己給自己的框架」，不是嗎？但是，當全世界的粉絲們都表示，比較喜歡以前那個浮誇的女神卡卡時，她又該作何回應呢？

我們每個人都有過被否定的經驗，都會因此而感到孤單、感到困惑，然而這也是建立自信心最好的機會。我們那一顆希望被理解的心，會在一次又一次的否決中愈來愈強壯，我們會學習到——**唯有打從心底認同自己，才不需要仰賴外界給予的肯定，然後才能真實的扮演好自己，而不是他人眼中的我們自己。**

不管對與錯而只在乎別人怎麼說，叫做懦弱；
不管別人怎麼說而只在乎對與錯，叫做勇敢。

神奇大隊長

The weak do what they are told regardless of what is right, the brave do what is right regardless of what they are told.

—— Captain Fantastic, 2017

班（Viggo Mortensen 飾）與妻子（Trin Miller 飾）厭惡物質掛帥的現代社會，帶著六個孩子遠離城市，在山中過著烏托邦式的休養生活。他們親自教導孩子們各種技藝，舉凡搏擊、打獵或是知識上的包括政治、文學、科學的學習樣樣不缺，於是六個孩子個個都養成了「哲人王」，成為了他們的驕傲。雖然外界質疑的聲浪始終沒有停過，但兩夫妻自始至終都能堅持捍衛著這樣的生活。然而好景不常，一直深受精神疾病困擾的妻子在醫院自殺身亡。為了辦理妻子的喪禮，班跟岳父（Frank Langella 飾）不單意見分歧，岳父還如此接二連三的打擊，也讓有著鋼鐵般意志的班承受不住了，他不由得開始懷疑自己的信進一步堅持孩子們必須要回到「文明社會」中！而雪上加霜的是，此時孩子又不幸受了傷；念以及教育孩子的心是否是對的……

其實，沒有人可以真正地告訴我們，人生的路該怎麼走，每一個人的一輩子都不是靠著別人的經驗走過來的。 人生中真正可貴的，就是未知，未來充滿變數，我們一路努力活著面對挑戰，一路累積經驗與勇氣，然後漸漸地我們愈來愈自信、愈來愈自在，不管未來有什麼等著我們，我們都可以靠自己去尋找、去得到，最後成就的就是我們的幸福人生。

評價別人不能光靠你看到的，

因為那很有可能是他們想讓你看到的。

一級玩家

Don't judge someone by what you see; for
what you see may be what they wanted you
to see.

—— Ready Player One, 2018

哈勒戴（Holliday, Mark Rylance 飾）創造了一個名叫做「綠洲」（OASIS）的虛擬世界，在綠洲的世界裡，人們可以做任何事，還可以成為任何人，於是一個在現實生活中不起眼的平凡人，在綠洲裡卻可以像大明星一樣發光發熱，吸引了非常多的使用者投入大量的時間在其中。哈勒戴在死後公佈了一項驚人的訊息——就是他在綠洲裡藏了一顆彩蛋，而找到彩蛋的人除了可以繼承他龐大的遺產外，還可以得到綠洲世界的全部控制權，因此吸引了像主角韋德（Wade, Tye Sheridan 飾）一樣的一群人，分別組隊展開了尋找彩蛋的旅程。

綠洲裡的彩蛋人人都想要，人人都在「尋找」，彩蛋代表豐厚的獎賞，而尋找彩蛋的過程也是另一種獎賞。但很多時候，我們太容易執著眼前高遠的目標。**當我們專注於不讓競爭對手超越自己，往往會忽略了尋寶的樂趣以及一群隊友的革命情感。**就算有一天自己真的不計代價贏得了獎賞，也爬上了最高峰，卻錯過欣賞一路上的風景，戰友也一個個離開，這種沒有人一起分享的成功，就沒有一開始想像得那樣快樂了。

在綠洲沒有人知道彼此的真實身分，人人都能精心設計自己在他人面前的完美模樣。

就像在故事中，韋德愛上了虛擬世界的雅蒂米思（Artemis, Olivia Cooke 飾）時，雅蒂米

思就曾鄭重告訴韋德說，他愛上的只是她虛擬的身分，他根本就不曾真正認識過她。綠洲之所以會如此地受歡迎，就是因為有太多想逃離真實世界的人，也包括創辦人哈勒戴在內，他們只有在虛擬世界才能感到無拘無束，然而哈勒戴直到將死前才發現，只有在真實的世界裡才能安穩地吃上一餐，也才能和心愛的人緊緊相擁在一起啊！

我們常常會犯下以貌取人的錯誤，不管是高估或是低估，在還沒真正認識一個人之前，就憑著外表替他們下了結論，而那些我們錯估的人，可能就是即將啟發我們的人、幫助我們的人或是人生中陪伴我們前行的人，而有時，錯過了一次，可能就是錯過一生的事了。

你眼中的別人，或許只是內心的自己。

水底情深

What you see in others perhaps is just a
reflection of yourself.

── The Shape of Water, 2018

在《水底情深》裡的每一個角色都很孤單。因傷而無法言語的艾莉莎（Elisa, Sally Hawking 飾）無親無故，在一間軍方的研究中心做打掃工作，而失意的廣告畫家吉爾斯（Giles, Richard Jenkins 飾）是她少數的朋友之一；畫家朋友在那個同志傾向備受歧視的年代，苦苦單戀著餐廳的小鮮肉店員；同事薩爾達（Zelda, Octavia Spencer 飾）則長期以來都不被老公尊重；故事中的大反派史崔克蘭（Strickland, Michael Shannon 飾）看似有一個美滿的家庭，但他卻不想聽家人說話，唯一在乎的只有他那台新買的凱迪拉克……

然而，**寂寞不一定是想要有人陪，有時候只是想要被理解**。平凡又內向的艾莉莎靠著熱情奔放的想像力，在千篇一律的枯燥生活中，擁抱自己翩翩起舞，一直到，她愛上了被軍方當成實驗品，遭到不人道對待的魚人（Doug Jones 飾）。

在這個男女主角都不會說話的愛情故事裡，我們可以發現艾莉莎除了透過手語連結這個世界外，她更喜歡透過「觸摸」以及其他感官的方式探索，而艾莉莎獲得的喜悅滿足遠遠超過其他所有人。所以，當艾莉莎隔著一層玻璃第一次「觸摸」魚人時，就能在瞬間與他心意相通了。

英文片名 The Shape of Water 直接翻譯就是「水的形狀」，我們強烈感受到其中的隱喻直指人的內心。魚人就像是水，而每個人看待他的方式，就像各種不同形狀的容器。對艾莉莎來說，魚人是唯一能了解自己的人；相對於史崔克蘭來說，魚人則是不配活著的怪物。再來，對科學家來說，魚人只是一個研究對象；對美軍來說魚人是幫助美國贏得太空競賽的關鍵；而對蘇俄來說魚人卻是必須除掉的威脅。由此，我們可以發現，如果我們一直從自己的或單一的角度看待他人，那個角度有多偏頗、多冷酷啊！

人與人之間必須不斷地對話來連結彼此，但是光是對話無法傳達溫度給對方。一個擁抱、一個親吻或是手牽住手，不需要組織言語，跳過理智分析，這不就是疏離已久的人心拉近距離最直接、最真心的方式了嗎。

寧願被人討厭真實的你，也不要為了討好改變自己。

蜘蛛人：返校日

Being hated for who you are is still
better than forcing yourself to change
just to please others.

—— Spider-Man: Homecoming, 2017

在《蜘蛛人：返校日》裡彼得‧帕克（Peter Parker, Tom Holland 飾）是一個十五歲

剛升上高一的孩子，也跟其他十五歲的孩子一樣困惑著。對同學來說他是個魯蛇宅男，對老

師來說他是一個資優生，對梅嬸（Marisa Tomei 飾）來說他只是一個正經歷青春期的少年，

在鋼鐵人東尼（Tony, Robert Downey Jr. 飾）和保鑣快樂（Happy, Jon Favreau 飾）眼中，

他不過是個小屁孩。除此之外，彼得‧帕克還有一個超級英雄的身分。於是比起一般同齡

孩子要面對的問題，彼得‧帕克的自我認同問題顯得更為混亂、更無所適從。這時，他又

得到了升級版的蜘蛛裝，大大地提升了戰力，這讓他對蜘蛛人的身分更有信心、也比過去

更依賴他的超能力，於是他不顧東尼的警告擅自行動，卻差點闖下大禍，氣得東尼上門沒

收他的蜘蛛裝。其實，這一切都是彼得‧帕克誤以為，如果自己不是蜘蛛人、沒有那一套

蜘蛛裝，他就什麼也不是了！

彼得‧帕克一直是我們最喜歡的超級英雄角色，因為面具底下的他真的太「平凡」了。

他裝強悍卻被看穿、想做好事卻出包、想要帥又頻頻出糗，不僅如此，看到暗戀的對象也

會尷尬、行俠仗義時很臭屁、被東尼指責時也會很沮喪，而最讓我們感到驚奇的是，當他

被打倒時會忍不住大哭起來，甚至大喊救命，無助的心情一一表露無遺。這是在其他超級

英雄身上完全看不見的，我們看見，再強大的武裝，也改變不了他只是一個十五歲孩子的事實。

然而，不管是大人、小孩都是一樣的，都會經歷軟弱的時刻，害怕、不確定也是很正常的情緒，經歷過我們都會知道——**軟弱過才會堅強，害怕過才有勇氣，迷惑過才能明白**：我們都曾被一件事打倒，沒有人出手相救，只能嘗試用自己的力量再站起來，於是我們真的靠自己站起來了，然後會發現，我們比以前的自己又再強壯、進步許多了！

不要天真地以為你能輕易看透一個人，
畢竟偽裝也是一種保護。

攻敵必救

Don't ever think you can understand
someone easily; we all wear masks
to protect ourselves.
——— Miss Sloane, 2016

別人不懂你，因為他們從來都只站在自己的角度看你；
最怕的是，你不懂你自己。

大器晚成

If you find me hard to understand,
perhaps you should try to look at
me from a different perspective.
—— Laggies, 2015

如果你能替代別人，別人也能替代你；
重要的是努力活出與眾不同的自己。

讓子彈飛

Always be true to yourself. If you
can replace others, others can also
replace you.
　　　── Let The Bullets Fly, 2010

這世界越來越虛偽，
因為我們總是假裝去喜歡那些，
假裝喜歡我們的人。

血觀音

The world becomes more hypocritical
as we keep pretending to like those
who pretend to like us.
—— The Bold, the Corrupt, and the
Beautiful, 2017

如果沒有經歷過一個人的旅程，
請不要評斷他選擇的路。

　　　　比利‧林恩的中場戰事

Don't judge someone's path if you
haven't walked their journey.
　　　　—— *Billy Lynn's Long Halftime*
　　　　　　　　　　　Walk, 2016

那些電影教我「捍衛和犧牲」的十件事

水尤 水某

善良不是施捨，而是基於尊重的一種付出。

真正的同理心，是雖然自己也有傷痛，卻仍然努力安慰別人。

大佛普拉斯

True empathy comes from those who try to comfort others despite having wounds of their own.

—— The Great Buddha+, 2017

肚財（陳竹昇飾）在做資源回收，菜脯（莊益增飾）則是在啟文（戴立忍飾）的佛像工廠裡當夜間警衛，他們倆雖然常常鬥嘴，但其實是感情很好的朋友。某次肚財提議，去偷看菜脯的老闆啟文車上的行車紀錄器，卻意外看到了啟文殺人的全部過程，因為啟文在黑白兩道都很吃得開，也結交了很多有影響力的朋友，因此兩人每天都提心吊膽，擔心會被啟文滅口。啟文出了事有人罩，並不是因為他做人成功、受到愛戴，而是因為他提供的利益夠大，後來就連看似正氣十足的師父，也因為擔心委託啟文工廠製作的大佛無法準時交件而延誤法會，竟妥協任由啟文偷工減料。在這個故事中，充斥了滿口仁義道德，實際上只做表面、敷衍了事的人，和那些腳踏實地、戰戰兢兢過每一天的社會底層的人比起來，說真的，除了口袋裡的錢比較多之外，真的看不出哪裡比較高貴。

《大佛普拉斯》血淋淋地呈現了社會殘酷的一面，就連應該是信徒們的依靠的「大佛」，也讓有心人利用來作為斂財的工具。然而，我們也看到坐過牢的肚財，雖然苦哈哈的在做資源回收，卻願意主動關懷一個不知為何會住在海邊的遊民釋迦（張少懷飾），也懂得知恩圖報，給幫助過他的小吃攤老闆娘顧攤。同樣都是艱苦人生，反而更能體諒、互相幫助。他們的所作所為告訴我們，即便有很多事會讓人沮喪，這個世界上還是有很多的

溫暖，就算沒錢、沒勢也不是孤獨又渺小的一個人。

故事中有一段話「有錢的人生是彩色的，貧窮的人生是黑白的」，也許大環境就像電影所呈現的黑白畫面，早已經失衡許久，然而世界上還有很多人，拚了命只想要生存下去，不管是犧牲夢想還是尊嚴，還是會咬牙苦撐著，也會苦中作樂、自我調侃，強裝瀟灑地面對這世界的無情。然而，不讓我們看見的傷口，並不是就不會痛了，**也許我們無力翻轉一切，但也不要任由這個世界改變了我們喔。**

那些電影教我「捍衛和犧牲」的十一件事

168

愛，就是不用等待道歉的原諒。

與神同行：最終審判

Love is the forgiveness that came before
the apology.

—— Along with the Gods (The Last 49
Days)，2018

《與神同行》系列是改編自網路漫畫、題材很特別的韓國電影，有出色的特效、緊湊刺激的動作場面，以及感人至深的劇情安排。在第一集的故事中，英勇的消防員金自鴻（車太鉉飾），在救火任務中為了救人而殉職。死後成為「模範死者（貴人）」的他被三位陰間的使者：江林公子（陰間使者領袖，河正宇飾）、解怨脈（日值使者，朱智勛飾）以及李德春（月值使者，金香起飾）迎接到了亡者的世界，將在四十九天之內接受七大地獄的審判。

「罪惡感」是這個故事的主軸。人有了罪惡感，就會想要贖罪，然後就會想著從贖罪的地獄中得到解脫。在故事中金自鴻因為罪惡感拚命工作要讓家人衣食無缺，還有陰間使者江林公子也受到罪惡感的糾纏而選擇違反規定出手相救。

很多時候蒙蔽一個人的不是假象，而是他的偏見，其實一件事情發生的原因，和它的結果一樣重要。罪惡感驅使的行動是如此負面、扭曲，讓片中的每一個角色活在沉重的自責之中，並且埋下了一顆陰暗的種子，一直要到續作《與神同行：最終審判》才真相大白。

「別為過去的事留下新的眼淚」這句話也讓我們動容不已。過去的事已經都過去，我們在過去受過的委屈，不會因為被別人理解了、或是別人的一句對不起，過去就會有所改變。我們常說，不要為別人犯下的過錯來懲罰自己，其實是一樣的意思。要讓自己釋懷方法有很多，**「就算得不到道歉，仍能選擇原諒」**也許也是讓我們不再糾結過去、專注於當下的一種方式。又或許，**會選擇原諒，是因為我們內心深處，還希望對方能留在我們的生命之中，不是嗎？**

續集的故事比起上一集多了更多的轉折，也揭開了許多之前留下的伏筆。其中最令人感慨的，就是江林公子與閻羅王（李政宰 飾）的祕密了。江林在作為陰間使者的一千年來一直帶著生前的記憶，他除了背負著生前殺死解怨脈與李德春的沉重愧疚外，還有生前對自己父親見死不救的罪孽，在在時時刻刻折磨著他，而更驚人的是，原來讓江林帶著前世的記憶，用一千年的時間來贖罪的閻羅王，卻正是江林父親的化身！

如果我們說一個人的罪行可能可惡到一千年也償還不完，我們則從江林身上看到了，

一個人的自責與悔恨也可能過了一千年都還無法抹去！而默默地注視著兒子江林一千年的

父親閻羅王，也讓我們感受到——世界上能夠跨越「寬恕」的，唯有「愛」的力量而已了。

如果一個人的成功感動了你，那他所做出的犧牲會讓你心碎。

梵谷：星夜之謎

If you are moved by someone's success,
the sacrifice he made will break your
heart.

── Loving Vincent, 2017

作為一部向文生・梵谷（Vincent Van Gogh）致敬的作品，這部電影利用部分的真人動態補捉，並結合了超過一百名的專業畫家，以每秒十二幅畫的規格，製作超過了六萬幅油畫。其中許多畫作也參考及仿造了梵谷的風格，讓整部電影看起來就像是一個栩栩如生的梵谷畫展。

梵谷不是科班出身，等他作為職業畫家也是他二十八歲以後了。但即使他非常努力，也看似樂在其中，現實對他卻不寬容。當畫家並不是一個輕鬆的職業，除了日常的開銷，繪畫材料、模特兒都是一筆筆像流水一樣的支出，雖然弟弟西歐（Theo）從不抱怨，一直是哥哥最主要的資助人，但賣不出畫作的事實，卻在梵谷心中形成了一個越來越沉重的壓力。梵谷最大的恐懼，就是拖累了自己最親愛的弟弟。或許是希望能夠盡快減輕弟弟的壓力，他日以繼夜不停地畫，幾乎每每四天就產出一幅作品，之後不到十年的時間，就畫出了超過八百幅作品，然而殘酷的事實卻是，在他三十七歲過世之前，一共只賣出了一幅畫。

亞曼（Armand）是電影裡說這個故事的人，也是梵谷旅居法國阿爾勒（Arles）時結交的魯林（Roulin）一家的長子。亞曼受父親之託，想辦法要把梵谷生前留下的一封信轉

交給他的弟弟西歐。亞曼一直以來就不太喜歡梵谷，所以一開始是抗拒的，但在他輾轉跟隨梵谷人生中最後一段足跡之後，卻對梵谷大為改觀。亞曼從梵谷身後的故事中看到，**就算不被世人理解、被排擠，還是要堅持信念；不一定要大聲咆哮，溫和而堅定也能堅持走自己的路**。在這趟送信的旅程中，他開始反思自己的人生。

美國知名歌手唐‧麥克連（Don McLean）在讀完梵谷的傳記之後，寫下了膾炙人口的歌曲〈Vincent〉（文生）。其中有一句歌詞寫道：「但願我能告訴你，文生，這個世界根本配不上一個美麗如你的人。」（But I could've told you, Vincent: this world was never meant for one as beautiful as you.）對當時的人來說，梵谷或許是一個不定時的炸彈，隨時會做出傷害自己和別人的事。但事實上梵谷是一個和善、沉默，與世無爭的人，只有在面對自己熱愛的藝術時，才會釋放出心中狂熱與堅定的那一面。

所以，我們也想跟所有人分享，**每個人都有自己的故事，如果沒用心讀過，我們就不要任意批評了**。

守護不是一個保護另一個，而是所有人一起面對挑戰。

不可能的任務：全面瓦解

Don't just rely on someone to protect you;
face the challenge with them instead.

—— Mission: Impossible - Fallout, 2018

「一如以往，如果你們的任務失敗，對於你們的行為我們將一概予以否認」這是特務伊森・杭特（Ethan Hunt, Tom Cruise 飾）在聽取組織派給的任務時，最後總會出現的一句話，我們每次看到這句話就會有一種替伊森感到「做事要靠我，出事沒人救」的心酸。

在這個故事裡，伊森還被挑撥離間，以「當一個人不斷地被政府背叛、拋棄，他還能夠忍受多久？」這樣一個莫須有的理由，組織就認真起來懷疑他，還派人貼身監視他！然而即便如此，即便一直都得不到組織的信任支持，即便被貼上「不受控制」的標籤，他的立場還是沒有被動搖，對於完成任務的使命感一絲一毫也沒有減少。

在別人眼中，我們的缺陷，會不會有一天變成我們的優勢呢？在一次的任務中，伊森面臨了艱難的選擇，如果他選擇保護隊友，那麼任務就會失敗；如果他選擇了完成任務，那麼隊友就要犧牲生命……結果，伊森兩個都不肯放棄，而任務卻以失敗告終。想當然，組織認定了這樣的伊森是一個有缺陷的特務，而這樣的伊森卻讓我們領悟到，所謂真正的

「**守護**」，**不是一個人保護另一個人；守護的本質應該是所有人「一起」面對挑戰！**事實也證明，伊森在「不可能的任務」裡，因為這樣的信念，而不用一個人孤軍奮戰，還得到了強而有力的戰友，並成為他的支柱，與他一同奮戰到底。

很多人都會以為，人生中有很多事自己是沒得選擇的，或者面臨二選一時，被迫犧牲另一個選擇。看到拚命周全的伊森，我們似乎也多了許多信心，誰說愛情跟麵包只能選一個，誰說事業跟家庭只能顧到一個，誰說夢想與現實只能妥協一個呢？

一個人若無法為了所愛而犧牲，就注定會要犧牲所愛。

復仇者聯盟：無限之戰

If one does not sacrifice for what he loves, he is destined to sacrifice what he loves.

── The Avengers: Infinity War, 2018

薩諾斯（Thanos, Josh Brolin 飾）的家鄉在泰坦星（Titan）上，原本是一個充滿了生氣的和平星球，但隨著人口增加，資源開始短缺，薩諾斯意識到如果不做出改變就要走向滅亡，於是他提出了一個想法：不分階級、不管老幼，隨機殺死星球上一半的人，就能讓剩下一半的人得以生存下去。當然這樣的主張受到了嚴厲的批評，泰坦星最終也走向了滅亡，薩諾斯於是離開了泰坦星，在宇宙各地開始貫徹他的理念。每到一個星球，薩諾斯會隨機將居民分成兩邊，然後再殺光其中一半的人。薩諾斯一心認為，全宇宙只有他知道要怎麼解決這個問題，也只有他有能力做到，所有反對他的人都是因為無法理解，而與其浪費時間解釋或是說服，他寧願用壓倒性的力量來強迫所有人接受。

為了更全面性、有效地執行這個計畫，薩諾斯含悲忍痛犧牲了唯一心愛的養女葛摩菈（Gamora, Zoe Saldana 飾）。事實上薩諾斯雖然冷酷，但內心深處一直把葛摩菈視為己出。

但是，當葛摩菈和自己的理念擺在一起時，他卻斷然地做出了選擇。

而相對於故事中的另一個主角美國隊長（Chris Evans 飾）他「不管結局如何，我們都會一起面對」的信念，我們卻看到了截然不同的立場，那就是**過程遠比結果來得重要！**若

是，要靠著犧牲所愛的人來達成目的，就算達成了，也是毫無價值的！於是薩諾斯與美國隊長形成了極大的反差，而沉浸在故事中的我們竟有點感到不知所措。

薩諾斯深信的理念，其實我們在其他的作品裡也看到過。像是《達文西密碼》作者的另一部作品《地獄》也在講一個瘋狂的科學家為了解決人口過剩的問題，研發出隨機讓地球上三分之一的人失去生育能力的病毒。為了不讓所有的人都受苦，所以犧牲一部分的人，讓剩餘的人享有較多的資源、過著更好的生活。但是對很多人來說，**生命的「深度」遠比生命的「長度」來得更有意義**。說真的，如果今天水尢跟水某只有一人被選中，另一人因此得被殺死，我們都認為被留下來的那個人的餘生，可以說是毫無意義了。

一個負責的人，所做的決定從來都不是為了自己。

金牌特務2：機密對決

A responsible person never makes a
decision solely for themselves.
——— Kingsman: The Golden Circle,
2018

有些人為了保護自己而傷害別人，
有些人為了保護別人而犧牲自己。

決勝女王

There are those who hurt others to
protect themselves, but there are
also those who hurt themselves to
protect others.

—— Molly's Game, 2017

很多堅強的人都愛說謊，
因為他們總是笑著說：我很好。

美國狙擊手

Many strong people tend to lie
because they always tell you "I'm
fine" with a smile on their face.
——— American Sniper, 2014

願意付出的人不一定擁有很多，
但他們卻明白失去所有的痛。

捍衛聯盟

Those who give may not have much,
but they understand what it feels
like to have nothing.
—— Rise of the Guardians, 2012

只因為有人需要你，不代表他們就懂得珍惜你。

母親！

Just because they need you, doesn't
mean they will cherish you.
—— Mother!, 2017

其實勇敢不需要天份，只要愛上一個人。

　　　　　　　　　　　與妳再次相遇

Courage is not something you are
born with; you'll have it when you
fall in love.

　　　　　　　　——Be with You, 2018

那些電影教我「定義恐懼」的十一件事

水尤 水某

看到你不相信的，叫做恐懼；相信你看不到的，叫做信念。

如果會被攻擊，不一定是你做錯了什麼，
而是你做對了什麼。

噤界

Sometimes the reason you are being
attacked is not that you're doing
something wrong, but because you're doing
something right.

—— A Quiet Place, 2018

某天地球上突然出現了一群神秘的外星生物，在他們的攻擊下已經造成了無數的死傷，而李（Lee, John Krasinski 飾）和艾芙琳（Evelyn, Emily Blunt 飾）這一對夫妻因此帶著孩子們避居到偏遠的鄉間。故事一開始，我們就看到他們的小兒子遭到外星生物的攻擊而死亡。小兒子的死家庭成員的打擊很大，尤其是自責沒顧好兒子的爸爸，和以為爸爸在責怪自己的女兒（Millicent Simmonds 飾），加上為了不被外星生物發現，他們被迫在恐懼中過著安靜無聲的生活，致使每個人都壓抑心中的情感，隱藏對彼此的心聲，因此父女的隔閡與誤會越來越深。**雖然，許多話會傷人，但有時候，沉默卻傷的更深。**

然而，當恐懼降臨，倖存的人們一心只想活下去，因此躲藏起來、改變生活方式。他們為了不讓走路發出聲音，在地上鋪砂子、打赤腳。一家人在餐桌上吃晚餐，卻只靠手語溝通——完全臣服在了威脅恐懼腳下！他們在絕望的氣氛中過一天算一天。

在現實生活中，雖然沒有外星生物威脅我們的生命，但也存在很多類似的恐懼，我們害怕失去經濟穩定，害怕不被愛，害怕不被接受，這些害怕的事件件都能扭曲我們自己。

當外在世界容不下不同聲音的時候，誠實表達自己，很有可能會讓我們變成目標。所以，李在故事中曾這樣對自己的孩子說：「發出聲音不安全，但如果旁邊有個更大的聲音，你就很安全。」用躲藏在他人的庇蔭下來自保。為了生存，他們甘願日復一日保持沉默，但等到作為母親的艾芙琳即將臨盆，父親李為了保護妻兒，率先發出聲音以引開外星生物，而他們的孩子也因為父親被攻擊，於是出聲了！這一刻，在他們都為了愛奮不顧身地打破沉默，也意外發現了外星生物的驚人弱點。看到這裡，我們感動不已。因為，恐懼背後永遠有一個真相等待我們去追尋，有一天我們總會理解──**被攻擊，不一定是做錯了什麼，更可能是因為我們做對了什麼。** 而這時候，能夠支持我們勇敢發聲的，就是身邊的愛了。

生命中有很多傷痛是無法一個人承擔的；

所以我們才有家人，所以我們才有朋友。

老師你會不會回來

A lot of pain in life can't be borne
alone; that's why we have family, that's
why we have friends.

—— *Turn Around,* 2017

九二一大地震發生至今已經將近二十年了，在這個真實故事改編的電影中，原本不情願到偏鄉中學任教的王政忠（是元介飾），後來因為學生的一句：「老師，你會不會回來」，讓他決定留下，而這個承諾一守就是十八年。

這是一所教育資源極為缺乏，教職員們失去教學熱情，學生們也提不起學習興趣，氣氛十分消極的中學，所以一開始王政忠一心只想盡快再轉調其他學校。然而，當他跟孩子們多一點接觸後，他重新思考了什麼才是對這一班孩子好的事，於是他在課堂上加入了遊戲，並不顧其他老師的反對，提供了一點小獎勵。孩子們為了想要得到喜愛的零食、漫畫等，開始懵懵懂懂地找到一點學習的動力，還學會了靠自己的努力去爭取、去獲得。其實他們得到的不僅僅是零食而已，孩子們得到的，是榮譽心以及自我肯定的渴望，而還有什麼比這個更可貴的呢！

之後，發生了驚天動地的九二一大地震，學校倒塌了，家園一夕之間變成斷垣殘壁的景象，至親好友在那瞬間生命被奪走……這一班的班長（紀欣伶飾）失去了喜歡拉二胡的弟弟，大仔（蘇品傑飾）失去了阿嬤，班上的開心果阿標（石康均飾）也不幸罹難，深深

的哀慟一直跟隨著每一個人在災後復原的路上緩慢地前行，而孩子們最大的支柱，其實就是身邊正在經歷同樣痛楚的每一個人。故事到了尾聲，孩子們組成的國樂社加深了彼此的連結，最後在舞台上，他們幫不幸罹難的阿標留了一個位子，演奏的過程中大夥彷彿看見了阿標的身影，和他們一起演奏，並且告訴所有人——「地震」並未震碎他們的信心與勇氣。

一個人不肯拿下面具，或許是怕真正的自己，

不是他人心目中的那個你。

怪物來敲門

Some people are afraid to take off their

mask because they fear others may not

like whom they see underneath.

—— A Monster Calls, 2016

一個青少年康納（Conor, Lewis MacDougall 飾）跟罹患癌症正在化療的母親（Felicity Jones 飾）兩人相依為命，備感孤單的他卻又在學校受到霸凌，每天還要挨一頓揍。康納為免母親替他擔心，回到家裡竟來了一棵巨大又古老的紫杉樹，牠強迫康納要聽老樹說完三個都在做噩夢，而這天家裡竟來了一棵巨大又古老的紫杉樹，牠強迫康納要聽老樹說完三個故事，並以此來交換康納講出內心中最深沉黑暗的祕密，而這三個故事分別正是康納所面臨的三個人生課題。原來，康納是為了刷存在感，故意去招惹同學讓自己被霸凌的。所以，當有一天同學對康納說「我不要再打你了，我要當我眼中沒你這個人」時，康納竟然一反常態，暴走地將所有隱藏的憤怒一次全都發洩出來……

「**有時候你想砸爛一切東西、發洩情緒，你就去吧，不要壓抑著自己**」康納的母親曾這樣對他說。情緒是很難掌控的，沒有人會傻到要求自己在人前沒有情緒，也沒有人會天真到要求別人每件事都不帶一絲情緒，因為這是不可能的事，因為情緒也是一個人真實一面的展現。所以，你現在對誰有情緒呢？最好的朋友，最親近的家人，還是深愛著的那個人？找個適當的時機，讓我們嘗試把情緒說出來吧。

有些人放手是因為不得已，有些人是因為終於認清了自己。

夜行動物

People let go because of many reasons;
some because they had to, some because
they finally understood.

—— Nocturnal Animals, 2016

蘇珊（Susan, Amy Adams 飾）是個能幹、理智的藝術策展人，與丈夫過著優渥卻貌合神離的生活。有一天蘇珊卻收到前夫愛德華（Edward, Jake Gyllenhaal 飾）寄給她的一本內容驚悚駭人的小說，讓蘇珊感到非常害怕。原來當年蘇珊不但嫌棄懷才不遇的愛德華，還背著他搞外遇，並無情地將兩人的孩子墮胎，後來改嫁了前夫愛德華的行徑感到後悔之餘，也想起兩人當年相處的種種甜蜜。愛德華後來約蘇珊到一家餐廳見面，卻讓她一個人在餐廳裡苦等了一整晚，原來，這一連串的行為，就是愛德華對蘇珊的復仇計畫……

兩個人在一起共同創造的美好時光，如果走到必須結束的那一天，一定有它必須結束了的理由。我們會記得過去的那些甜蜜時光，那幫助我們繼續往下一個旅程前進，而當我們再次遇見那些錯過的緣分時，我們也要記起，那些不能再繼續一起走下去的痛苦回憶，這樣我們才不會重蹈過去的覆轍。畢竟，如果兩人未來注定要在一起，當年就不必這樣痛苦的分開了，你說是不是呢？

讓一個人自私的理由，卻往往也是讓他無私的原因。

屍速列車

What makes a person selfish is often the same reason that makes them selfless.

——Train to Busan, 2016

一種不明的病毒，從韓國的首爾快速地蔓延到各地，被感染的人，瞬間會變成嗜血兇殘的喪屍。而故事的主角，是一對父女搭上了載有殭屍、從首爾開往釜山的高速列車。在這輛屍速列車上，徐碩宇（孔劉　飾）多次告誡女兒（徐秀安　飾），在人人自危的情況底下，只要顧好自己，別人的死活千萬不要去管！而在經歷了多次的生死關頭，也看到了在大難當前時赤裸裸的人性善惡，其中有仗義善良的大叔（馬東石　飾）和他懷孕的妻子（鄭有美飾）、有兩小無猜的年輕情侶、有窮凶極惡的集團老闆（金義聖　飾）、也有盡忠職守的列車員工（鄭石勇　飾）。每個人都想要活下去，有人為了活下去而踐踏他人的生命，有人則是奮不顧身守護身邊的人。最後，當他不幸被感染，就要變成殭屍時，他竭盡全力父親開始無法漠視需要幫助的人。或許是受到大叔夫妻的感化，也或許是被女兒的善良給影響了，保住最後的一線理智，跳下了列車結束了自己的性命，也保護了女兒與即將臨盆的大叔妻子。

在面臨生死關頭的時候人會自私是難免的，然而**不管再自私的人，都仍然有自己更在乎的東西，一個遠比自己重要的理由**，而生命的純真、善良的本性，永遠都值得我們犧牲一切去守護。

會出現影子，代表附近有光；
所以若你感到恐懼，就能找到勇氣。

末日之戰

Only in the presence of light will
there be shadow; so if you can
sense fear, courage must be near.
—— World War Z, 2013

有一種勇敢，
就是全世界只有你知道自己在害怕。

間諜橋

It's also bravery when the only
person who knows that you're afraid
is you.

—— Bridge of Spies, 2015

面對恐懼，才能不再害怕；
放開悔恨，才能不再遺憾。

紅衣小女孩

Face it, and there will be no more
fear; let go of it, and there will
be no more regret.
—— The Tag-Along, 2015

人只有在害怕時才知道自己有多脆弱，
只有在脆弱時才發現自己有多堅強。

地

It's only when you are scared will
you know how weak you are, and it's
only when you're weak will you know
how strong you can be.

—— It, 2017

有時候偽裝不是為了欺騙，而是害怕被討厭。

神鬼交鋒

Sometimes masks are not meant to
deceive, but to hide our fear of
being disliked.
—— Catch Me If You Can, 2002

試著看清楚身邊所有的人；
有的能幫你找到自己，有的只會掏空你的靈魂。

異形：聖約

Take a close look at everyone
around you; some can help you
find yourself, and some are just
emptying your soul.

—— Alien: Covenant, 2017

那些電影教我「活著跟夢想著」的十一件事

人的一生可以用他完成的夢想來總結，

所以有些夢想值得用盡一生來完成。

當你關注著眼前的事時，別忘了身旁那些關注著你的人。

隱藏的大明星

As you are mindful of something, don't forget those who are mindful of you.

—— Secret Superstar, 2018

我們很喜歡阿米爾·罕（Aamir Khan）的《三個傻瓜》以及《我和我的冠軍女兒》，所以當然也不想漏掉這部新作品，這個故事除了感人之外，也告訴我們，**追夢的決心固然重要，但那些一起分享夢想的人更重要**，更能讓一切努力有價值。

雖然我們對於印度的文化了解不深，但是也知道這部電影想要探討的，像是被迫放棄夢想、家暴、重男輕女這些議題，是非常敏感的。我們不得不佩服導演和演員們的功力，幾場家暴的戲讓我們一度不忍心看下去。但透過電影，我們感受到了希望，也盼望有類似經歷的人能夠從故事中得到勇氣，替自己爭取更好的人生。

在故事中，很有音樂天份的印度少女茵希亞（Insia, Zaira Wasim 飾），從小就夢想著能夠參加歌唱大賽，讓全世界聽到她的聲音。但她重男輕女的爸爸（Raj Arjun 飾）非常保守固執、脾氣又非常暴躁，所以茵希亞幾乎沒有追求夢想的機會。媽媽娜吉瑪（Najma, Meher Vij 飾）看在眼裡非常替茵希亞感到不捨，決定幫助女兒圓夢，所以瞞著丈夫賣掉了首飾，買了一台筆電。於是茵希亞穿上頭紗隱藏自己的真面目，創立了「隱藏的大明星」（Secret Superstar）這個 YouTube 帳號，短短半年就累積了數百萬的訂閱者，不僅如此，

還吸引了傲慢難搞的知名音樂人沙克帝（Shakti, Aamir Khan 飾）的注意，並希望能藉由和茵希亞合作來扭轉自己漸漸被邊緣化的演藝事業。

少女茵希亞眼看著離夢想不遠了，她的祕密卻在此時被專橫的爸爸發現，爸爸不但摔壞了她的筆電，還對媽媽暴力相向，自此掀起了一場家庭風暴。另外，新歌的錄製也沒有想像中的順利，茵希亞一直無法掌握歌曲的靈魂，一度也讓音樂人沙克帝懷疑她的實力不夠。而面對這樣的質疑，在家裡又尋求不到支持的茵希亞變得怨天尤人、自艾自憐，變得不擇手段也要實現明星夢，深深地傷害了，在她身邊一直支持著她的媽媽跟朋友。

我們如果忘記了要去哪裡，不妨想想當初為什麼要出發吧。 世界上有才華的人何其多，但是像茵希亞這樣勇敢追夢的人又有多少？當我們鼓起勇氣追夢了，能夠一直記得初衷的人又有多少？就像故事中發掘茵希亞才華的音樂人沙克帝，當他放手讓茵希亞用自己的方式去詮釋歌曲時，他才再度想起自己剛開始做音樂的那一種熱情、那份珍貴的理想，而任憑再多的成功，如果少了身邊關心的人、可以分享一切的朋友，一切又有多大意義？

如果你懂得珍惜，你會發現你得到的越來越多，
但若你一味追求，你將發現你失去得越來越快。

大娛樂家

If you cherish, you'll have more than you
think; if you don't, things vanish faster
than you think.

—— The Greatest Showman, 2017

這是一部啟發自真人真事的音樂劇電影，說的是美國傳奇馬戲團大亨巴納姆（P.T. Barnum, Hugh Jackman 飾）的生平以及他創立玲玲馬戲團的故事。在電影中飾演巴納姆的休傑克曼和飾演劇作家的柴克‧艾弗隆（Zac Efron）都有精湛的歌舞演出，幾乎全部的演員都在這部電影中獻聲，每一首歌曲都唱到了觀眾的心裡。我們一離開電影院，就馬上去買了原聲帶，在回家的路上一面聽著、一面重溫電影中感人的劇情。

年輕的巴納姆為了要向世人證明自己，也為了給富家千金妻子最好的生活，於是找來一群被社會排擠的邊緣人，開始了馬戲團的表演事業。剛開始，不想被看低、看扁的巴納姆跟這一群在社會最底層，是共同為一展夢想的表演舞台並肩打拚的，然而隨著馬戲團一戰成名，巴納姆累積了巨大的財富，卻開始感到不滿足。因為，在世人的眼中，馬戲團只是「低俗、下流、譁眾取寵」的表演，尤其是在上流社會的眼中，不管他再有錢，他永遠是另一個世界的人，於是他選擇拋下同伴，把重要的人都放在一邊，開始追求那個背離初衷越來越遠的虛華世界……

走好自己的路，追求自己的夢，不嘲笑誰、不埋怨誰、更不羨慕誰，就是一個美好的

人生。雖說，有一個能讓自己毫無保留追求的夢想，是一種幸福，因為太容易滿足的人生難免會扼殺了無限的可能性。然而，經歷過無數個充滿了掌聲和歡呼的夜晚之後，巴納姆突然醒悟了，他想起妻子曾對他說——**你不需要全世界的人都愛你，只要幾個真心的人就夠了**。然後，他才終於想起自己真正想要的是什麼了！我們都一樣，終其一生不過都是在嘗試更認識自己而已，唯有如此，當我們越走越遠時，才不會越走越迷惘，對吧？

想要以後成為什麼樣的人，
現在就努力留下什麼樣的回憶。

媽媽咪呀！回來了

The memories we leave behind today will
determine the type of person we are
tomorrow.

—— Mamma Mia! Here We Go Again, 2018

蘇菲（Sophie, Amanda Seyfried 飾）為了紀念母親唐娜（Donna, Meryl Streep 飾）決定要把旅館重新裝潢，並計畫了一個盛大的開幕，然而此時，遠在國外學習的男友突然告訴她要留在當地工作，於是兩人產生隔閡，但蘇菲卻發現自己已經懷孕了！因此，同時面臨事業壓力與情傷打擊的她，感受到了前所未有的無助跟惶恐，而在一旁一直守護著她的爸爸跟好友將一切看在眼裡，便跟她分享了她媽媽年輕時候的境遇。原來年輕時候的唐娜（Lily James 飾）當年一個人在異鄉，發現自己懷孕時，情人卻早已跟別人有婚約，那時候的唐娜跟今日的蘇菲所經歷的，是一模一樣的挑戰。然而，為了自己的孩子，那時唐娜卻是鼓起了十足的勇氣，哪怕是前途茫茫，哪怕只能靠一己之力，也決意要生下她……聽到這裡，蘇菲彷彿感受到了那時媽媽對她的愛，也再次有了力量。

　　唐娜和蘇菲這一對母女都因為愛而受了傷，但也因為愛而堅強了起來！我們看到這一段故事時不禁感動落淚──母女倆彷彿跨越了時空，表達了對彼此的愛，而我們因此似乎更能理解：**愛了，就勇敢了；勇敢了，就能更愛了。**

我們都有夢想，卻總是為現實妥協；
但讓我們找到平衡的，永遠是那些愛我們的人。

可可夜總會

We're constantly struggling between our
dreams and the reality; what helps us
find the balance is always those who love
us.

—— Coco, 2017

根據墨西哥的傳統，一年一度的亡靈節，是過世的親人們能夠回到人間的日子。所以為了讓親人們能順利回家，墨西哥人會將親人的照片放在桌上，也會準備豐盛的食物，一起追思祖先並且珍惜跟親友們的相聚。**如果說活著的人最怕的是死亡，那死亡的人最怕的就是被忘記了。** 在這個故事中聯繫陰間和陽間這兩個世界的，其實就是「回憶」。但當陽間不再有人記得某個亡靈時，他就會在陰間灰飛煙滅。

小男孩米高（Miguel）有一個祕密，就是他一直夢想著成為一個音樂家，但自從米高的曾曾祖父為了音樂拋下家人，音樂便成了家族裡的一項禁忌。曾曾祖母後來一手打造了李維拉（Riveras）家族成功的製鞋事業，家人們便認為米高日後也要成為一個出色的鞋匠。可是米高對做鞋子一點興趣也沒有，每次聽到音樂，都會讓米高心癢難耐，他只好在屋頂的閣樓打造了一個屬於自己的小小天地，在那裡他一遍又一遍地看著偶像德拉古斯（De La Cruz）的錄影帶，自己偷偷地練習吉他。每一次，只要米高看到畫面上德拉古斯的表演，他就會深深陷入了那個美好的音樂世界，即便現實生活帶給他很多打擊，但他還是可以從音樂裡找回希望。

德拉古斯對米高來說，不只是音樂上的啟蒙者，更因為他電影裡的一句台詞：「抓緊夢想，讓它成真」，讓米高決定不顧家人的反對，勇敢地追尋自己的音樂夢。直到有一天，他發現德拉古斯可能就是自己的曾曾祖父，而這個意外真相讓他下定決心要追夢，於是背著家人報名了亡靈節的音樂比賽。米高想偷偷地「借用」德拉古斯的遺物，卻因此遭到詛咒，以生靈的狀態闖入了陰間，米高必須在陰間找到曾曾祖父，好得到曾曾祖父的祝福回轉人間，於是他就在亡者的世界裡展開了一段奇幻的冒險。

在現在以速度和效率掛帥的年代，越來越少人會對傳統感興趣，甚至覺得花時間去追憶過去是一件沒用的事。但是《可可夜總會》卻提醒了我們，我們只是世世代代中的其中一環。生命最重要的不是可以活多久，而是我們發揮了多少力量，溫暖、豐富我們此生相遇的每一個人。因為，**當一個人被遺忘，就會變成過去；但若留下了感動，回憶就能延續。**

不必一直忙著找人生的答案，因為當你找到時，問題大概已經變了。

解憂雜貨店

There's no need to find all the answers
to your life; because by the time you
find them, the questions are no longer
the same.

—— Miracles of the Namiya General
Store, 2017

《解憂雜貨店》的老闆浪矢老爺爺（西田敏行 飾），除了經營店舖之外，最大的興趣就是幫人解憂。原本他只是出於好玩，回答著一些孩子們天馬行空的怪問題；但漸漸地他的名聲傳開了，有越來越多的人寫信諮詢，浪矢也總是不厭其煩地，認真地回答每一個人的問題：「幫人解憂的浪矢雜貨店」因此聲名大噪。一轉眼，時間來到了浪矢過世已久的二〇一二年。某天晚上三個闖了禍的年輕人為了逃避追查，躲到了早已荒廢的雜貨店。當晚夜深人靜時，突然從鐵門的信箱縫中掉進來一封信，三人打開看時，卻發現信上註明的時間卻是三十三年前的一九八〇年。

浪矢爺爺雖然一直很努力地，試著幫助所有來信的人，但他認為他只是一個普通的人，就算認真地去想，又怎麼能真的給出什麼答案，或是給對方什麼實質的幫助。後來浪矢先生了重病，在醫院裡向兒子透露出藏在他心中、困擾了很久的一件心事——那就是他到底有沒有幫助到這些來信詢問的人。他的回信，對那些寫信的人來說，到底代表著什麼意義？是幫了他們，還是害了他們？於是老爺爺拜託兒子，在他過世之後，想辦法把消息傳出去，請那些問過問題的人寫信到雜貨店，告訴他當年的那些意見到底有沒有幫助。接著奇蹟的事發生了，當老爺爺回到已經歇業的雜貨店時，竟然收到了許多的回信，而這些回信竟然

都來自三十三年後的二〇一三年。

這個故事最值得一提的，就是作者串連劇情的功力了。原本看似沒有交集的人們，透過了「浪矢雜貨店」，將彼此的人生緊緊地結合。但讓我們感觸最深的卻是——**人生有很多的問題，其實是不需要急著找出答案的**。對那些投書的人們來說，他們是如此迫切地想要找到答案。然而往往在事過境遷後，過了一段時間，當我們回頭看當時的問題，其實後來的結果都不是我們料想得到的。所以啊，我們真的不必要老是為了未來而煩惱，好好地把握當下已經是一件很不容易的事了。

人生永遠都會充滿了問題，而今天的問題，可能要很久以後才會有答案。而當我們終於有了答案時，當時的問題或許早已不重要了。

不是每個人都可以完成夢想，
但只要全力以赴，每個人都可以沒有遺憾。

飛躍奇蹟

Not all dreams come true, but as long as we give our best, there will be no regrets.

—— Eddie the Eagle, 2016

若不想讓你的聲音被這世界淹沒，
就要更努力地讓自己被聽見。

衝出康普頓

If you don't want your voice to
be drowned out by the world, work
harder to make yourself heard.
—— Straight Outta Compton, 2015

為夢想而承受的辛苦，都不算辛苦。

披薩的滋味

It's not suffering if you're doing
it for your dreams.
—— The Crow's Egg, 2015

人是否活著，不是看心還有沒有跳，
而是看心有沒有在感受。

崩壞人生

To see if someone is still alive,
check his heart for feelings, not
for heartbeats.

—— Demolition, 2015

努力不是為了證明什麼，而是想成為更好的自己。

墊底辣妹

Work hard not to prove a point, but
to become a better self.
—— Flying Colors, 2015

對想要體驗人生的人來說，
追求夢想就算會痛，卻永遠值得。

愛上火星男孩

To those who wish to fully
experience life, chasing a dream
can hurt, but is worth every while.
　　　　——The Space Between Us, 2017

水某十大欠推歐洲電影

《寂寞大師》（Final Portrait），2018（英語）

面對事實，就是說服你的心去接受那些你早已經知道的事。

Facing the reality means convincing your heart to accept the things you already knew.

《最酷的旅伴》（Faces Places），2018（法語）

讓人生這場旅程美好的，是沿途的回憶、眼前的目標、和身旁的伴。

Your life's journey is made beautiful by the memories you collected, the goals you've set, and the people that stayed by your side.

《春光之境》（God's Own Country），2018（英語）

生命中遇見的每個人都在追求著什麼、懷念著什麼、和害怕著失去什麼。

Everyone we meet in life is chasing after something, longing for something, and is afraid of losing something.

《願望咖啡館》（The Place），2018（義大利語）

其實幸福一直都在眼前，只是我們被自己的執念給蒙蔽了。

Happiness is always there, we're just blinded by our own obsessions.

《完美陌生人》（Perfect Strangers），2016（義大利語）

只有不懂愛情的人，才會以為愛情裡沒有秘密。

Only those who don't understand love believe that there're no secrets in love.

《你才女巫，你全家都是女巫》（I Am Not a Witch），2018（英語）

歧視就是，當一個人的無知放大了他的偏見。

Discrimination happens when prejudice is being amplified by one's ignorance.

《最酷的一天》（The Most Beautiful Day），2016（德語）

想要過一個精彩的人生，是不需要等待任何事的。

You don't have to wait for anything to live a exciting life.

《當愛不見了》（Loveless），2017（俄語）

不再期待的等待，叫做無奈。

The most helpless feeling of all is when you have to keep waiting for something you know just won't happen.

《索爾之子》（Son of Saul），2015（匈牙利語）

一個人在絕望裡展現出來的堅強，往往是連他自己都意想不到的。

The strength that one shows in times of despair can even surprise themselves.

《抓狂美術館》（The Square），2017（瑞典）

最討厭的總是那些，沒有主見，卻又有一堆意見的人。

It's always annoying to deal with people who voice their opinions more than they work on their thoughts.

水尢十大欠推日韓電影

《送行者：禮儀師的樂章》（Departures），2008（日語）

死亡不是終點，是另一段旅程的開始。

Death is not the end; it's a beginning of a new journey.

《當他們認真編織時》（Close-Knit），2017（日語）

真誠的人都很豁達，因為他們正忙著做自己，沒空在乎別人。

Those who are true don't really care about what others think because they are too busy being themselves.

《令人討厭的松子的一生》（Memories of Matsuko），2006（日語）

比起沒有人珍惜你，更糟的是你不懂得珍惜自己。

What's worse than having no one to cherish you, is if you don't cherish yourself.

《海街日記》（Our Little Sister），2015（日語）

家人們都各自有煩惱；或許不跟你說，只是不想讓你也困擾。

Sometimes family members keep troubles to themselves just so you don't have to be troubled too.

《我的意外爸爸》（Like Father, Like Son），2013（日語）

放開一段沒了愛的關係不容易，留住一個斷了關係的愛，更難。

Letting go of a relationship without love is hard, keep loving without a relationship is even harder.

《1987：黎明到來的那一天》（When the Day Comes），2017（韓語）

對於現況的不滿，不能只是抱怨，要有勇氣作出改變。

If you're not satisfied with the life you're living, don't just complain, do something about it.

《熔爐》（Silenced），2011（韓語）

這世上有人努力想要改變世界，卻也有人努力不被世界改變。

There are those who are trying to change the world, yet there are also those who are trying not to be changed by it.

234

《原罪犯》（Oldboy），2005（韓語）

錯誤無法被原諒，是因為傷害不能被彌補。

The mistake may not be forgiven if the damage cannot be undone.

《親切的金子》（Lady Vengeance），2005（韓語）

有些人還是讓他跟你的悔恨一起留在過去比較好。

It's better to leave some people in the past with your regrets.

《我只是個計程車司機》（A Taxi Driver），2017（韓語）

會有罪惡感，就是因為你明知道該做什麼，卻選擇不做。

Guilt is that feeling when you know what should be done, yet you choose to do otherwise.

LESSONS
FROM
MOVIES

那些電影教我的事

把那些最好和最壞的時光全部加起來，
就是我們的人生。

作　　　者 / 水ㄤ、水某
責 任 編 輯 / 賴曉玲
版　　　權 / 吳亭儀、翁靜如
行 銷 業 務 / 闕睿甫、王瑜
總　編　輯 / 徐藍萍
總　經　理 / 彭之琬
發　行　人 / 何飛鵬
法 律 顧 問 / 元禾法律事務所　王子文律師
出　　　版 / 商周出版
　　　　　　地址：台北市中山區 104 民生東路二段 141 號 9 樓
　　　　　　電話 :(02) 2500-7008 傳真 :(02)2500-7759
　　　　　　E-mail:bwp.service@cite.com.tw
發　　　行 / 英屬蓋曼群島商家庭傳媒股份有限公司城邦分公司
　　　　　　台北市中山區 104 民生東路二段 141 號 2 樓
　　　　　　書虫客服服務專線 :02-2500-7718.02-2500-7719
　　　　　　24 小時傳真服務 :02-2500-1990.02-2500-1991
　　　　　　服務時間：週一至週五 09:30-12:00.13:30-17:00
　　　　　　郵撥帳號 :19863813 戶名：書虫股份有限公司
　　　　　　讀者服務信箱 :service@readingclub.com.tw
　　　　　　城邦讀書花園 :www.cite.com.tw
香港發行所 / 城邦 (香港) 出版集團有限公司
　　　　　　香港灣仔駱克道 193 號東超商業中心 1 樓
　　　　　　E-mail:hkcite@biznetvigator.com
　　　　　　電話 :(852)25086231 傳真 :(852)25789337
馬新發行所 / 城邦 (馬新) 出版集團
　　　　　　Cit é (M) Sdn. Bhd.
　　　　　　41, Jalan Radin Anum, Bandar Baru Sri Petaling,
　　　　　　57000 Kuala Lumpur, Malaysia
　　　　　　電話 :(603)9057-8822　傳真 :(603)9057-6622
設　　　計 / 張福海
印　　　刷 / 卡樂彩色製版印刷有限公司
總　經　銷 / 聯合發行股份有限公司
　　　　　　地址 / 新北市 231 新店區寶橋路 235 巷 6 弄 6 號 2
　　　　　　電話 :(02)2917-8022 傳真 :(02)2911-0053

■ 2018 年 08 月 30 日初版
■ 2018 年 09 月 28 日初版 11 刷
定價 /280 元
Printed in Taiwan　　　ISBN 978-986-477-509-5

國家圖書館出版品預行編目 (CIP) 資料

那些電影教我的事：把那些最好和最壞的時光全
部加起來，就是我們的人生。／水ㄤ、水某作 . --
初版 . -- 臺北市：商周出版：家庭傳媒城邦分公
司發行 , 2018.08　面；　公分
ISBN 978-986-477-509-5(平裝)

1. 電影片 2. 生活指導

987.83　　　107011567